国画技法从入门到精通

春华秋实

写意花鸟画
果蔬画法解析

翟俊峰 ◎ 著

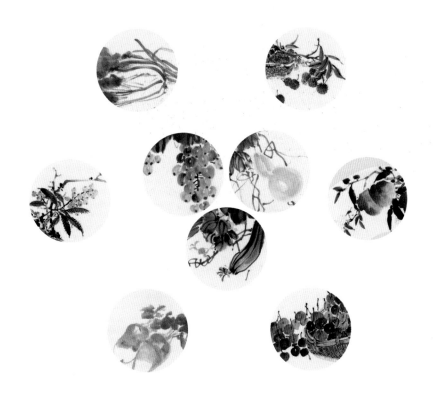

机械工业出版社

CHINA MACHINE PRESS

说起"果蔬"大家想起的应该就是香甜的瓜果桃李、新鲜的田园蔬菜，这些都是我们生活中不可缺少的食物，不仅如此果蔬还是古往今来画家们的笔下常客，如近代名家八大山人、张大千、齐白石都擅长画果蔬类的题材，"果蔬"已经成为花鸟画的重要组成部分。作为画家或是美术爱好者，我们不仅要赞美名川大山、热爱花鸟虫鱼，还要关注我们身边的点点滴滴，真正做到艺术来源于生活而又高于生活。这里我们将一起走进丰富多彩的"田园生活"，逐一为大家揭开如下果蔬的具体画法：樱桃、枇杷、荔枝、桃子、葡萄、萝卜、白菜、丝瓜、葫芦。同时，作者为本书的示范案例录制了视频，为读者提供更加直观、有效、全方位的学习体验。

图书在版编目（CIP）数据

春华秋实：写意花鸟画果蔬画法解析／翟俊峰著.—北京:机械工业出版社,2020.4

（国画技法从入门到精通）

ISBN 978-7-111-65970-9

Ⅰ.①春… Ⅱ.①翟… Ⅲ.①蔬菜—写意画—花卉画—国画技法②水果—写意画—花卉画—国画技法Ⅳ.①J212.27

中国版本图书馆CIP数据核字（2020）第114012号

机械工业出版社（北京市百万庄大街22号 邮政编码100037）
策划编辑：宋晓磊 责任编辑：宋晓磊 李宣敏
责任校对：张玉静 封面设计：翟俊峰
责任印制：孙 炜
北京利丰雅高长城印刷有限公司印刷
2020年9月第1版第1次印刷
210mm×285mm·6印张·2插页·133千字
标准书号：ISBN 978-7-111-65970-9
定价：59.00元

电话服务 网络服务
客服电话：010-88361066 机 工 官 网：www.cmpbook.com
010-88379833 机 工 官 博：weibo.com/cmp1952
010-68326294 金 书 网：www.golden-book.com
封底无防伪标均为盗版 机工教育服务网：www.cmpedu.com

前言

承传有序

　　写意花鸟画作为国画的一个重要分支，有着比较完整的发展体系，也是国画的重要组成部分。国画发展至北宋，工笔画达到了巅峰，自文人画出现以后慢慢走向衰落，文人画也由此逐渐兴起，而写意花鸟画正是中国文人画的主要表现方式和绘画题材。以水墨为主要表现手法的"梅""兰""竹""菊"四君子成为文人士大夫们的新宠，其代表人物是文同、苏轼等，他们主张"不专于形似，而独得于象外"，迅速推动了写意花鸟画这一艺术形式的发展。到了元代，文人画进一步得到发展，其中的代表人物赵孟頫标新立异，主张以书入画，他的"石如飞白木如籀，写竹还须八法通"的"书画同源"理论，为写意花鸟画的发展注入了新鲜的血液。明清两代是中国写意花鸟画真正确立和大发展的时期，其中明代的代表人物有沈周、陈淳、徐渭，尤其徐渭的大写意画风对明末清初的八大山人、石涛，清代的扬州八怪及近代的吴昌硕、齐白石、潘天寿的影响极大。由赵之谦开创，任伯年、吴昌硕将其发展的海上画派也对中国写意花鸟画的发展做出了卓越的贡献。在西方文化思潮的冲击下出现了以高剑父为代表的岭南画派，其重写实、重渲染的艺术形式也成为中国写意花鸟画的重要流派。近现代以小写意画为主要表现手法的花鸟画大家王雪涛、孙其峰等先生也为中国花鸟画的发展做出了重要贡献。

内容丰富

　　古往今来的艺术家们在艺术这块肥沃的土壤里描绘出了无数灿烂之花，为我们的学习和艺术创作提供了很好的范本和素材，也是引领我们前行的榜样。大自然的千姿百态、巧夺天工，是我们艺术创作的源泉，只有深入生活，走进大自然才能感受其无穷魅力。这里将带领大家走进丰富多彩的"田园"世界，在合理安排全册书内容的基础上，精选了一些较为实用的题材，逐一为大家揭开如下果蔬的具体画法：鲜红欲滴之樱桃、金丸生贵之枇杷、琼浆玉妃之荔枝、福寿千年之桃子、琼枝玉液之葡萄、清白人家之萝卜、百财纳福之白菜、丝香引蔓之丝瓜、福禄童心之葫芦。在这里与大家一起叩开写意花鸟画果蔬画法的艺术之门。

认真负责

　　在这高速发展的时代，认真完成这套书是我的责任和义务，也是我真心想做好的事情。作为一个画家、一个设计师、一个摄影师、一个文学爱好者的我，独立完成了本套书的绘画、设计、摄影、文字。本着对每幅作品、每个版面、每个步骤、每段文字负责的态度来完成这套书。不仅如此，还为每个章节的范画录制了绘画过程的视频，以便读者结合视频更加直观、有效地学习。

携手同行

　　我始终坚信艺术创作是个人艺术修养和文化修养的综合体现，愿大家看到的不仅是一本书，也是一部有思想的作品，更是一个整体的艺术。以此希望这套书能让初学者掌握正确的国画画法，能给前行中的人锦上添花。由于能力所限，不足之处还望艺术界的同仁、师长们多提宝贵意见！

　　艺海无涯，高山仰止，愿与君同行，共享艺术人生。

翟俊峰

一起走进田园生活

目录

前言
国画基础知识 P1—P16

第 1 章
樱桃　鲜红欲滴
P15—P22

第 2 章
枇杷　金丸生贵
P23—P32

第 3 章
荔枝　琼浆玉妃
P33—P44

第 4 章
桃子　福寿千年
P45—P52

第 5 章
葡萄　琼枝玉液
P53—P60

第 6 章
萝卜　清白人家
P61—P68

第 7 章
白菜　百财纳福
P69—P76

第 8 章
丝瓜　丝香引蔓
P77—P84

第 9 章
葫芦　福禄童心
P85—P92

国画基础知识

一、国画工具介绍

（一）文房四宝

国画所用的工具和材料是由"笔墨纸砚"演变而来的，人们通常把"笔墨纸砚"称为"文房四宝"，也就是说它们是文人墨客书房中必备的四件宝贝。这里所提的"文房四宝"指的就是书画所用的文房工具的统称，而不单指"笔墨纸砚"。文房用具除四宝以外，还有笔筒、笔架、墨盒、笔洗、镇尺、水勺、砚滴、印章、印泥、印盒、裁刀、图章等，都是进行国画学习创作的必备之品。接下来简单介绍不同的文房工具。

（1）毛笔。毛笔是一种源于我国的传统书写工具和绘画工具，毛笔在表达中国书法和国画的特殊韵味上具有与众不同的魅力。毛笔的种类很多，分类主要依据其大小、种类、材质、形状等，笔头在古代都是用动物的毫毛加工所制，现在的毛笔常会加入化学纤维毫毛。毛笔根据材质一般分为硬毫笔（狼毫）、软毫笔（羊毫）与兼毫笔三种。不同的毛笔在作画的过程中用途也不同，熟练驾驭不同的毛笔对于画好国画至关重要。

（2）墨汁。墨的主要原料是煤烟、松烟、胶等。古人所用的墨都是块状墨，也就是用墨锭磨墨，现在少数画家也会用墨锭，多数画家一般用瓶装的液态墨，因其使用起来比较方便。墨是国画必不可少的组成部分，借助于这种独特的创作材料，中国书画独特的艺术意境才能得以实现。国画用墨有"墨分五色"之说，笔法与墨法互为依存，相得益彰，用墨方法和能力直接影响到作品的效果。

（3）宣纸。宣纸分为生宣、半生半熟宣、熟宣。生宣吸水性和洇水性都强，易产生丰富的墨韵变化，一般用来画写意画，如用泼墨法、积墨法能收水墨晕，达到水走墨留的艺术效果。生宣经过加胶、矾等工序后处理成熟宣，熟宣不洇水，一般画工笔画用，也可以画写意画。也有介于生宣与熟宣之间的半生半熟宣纸，如麻纸、皮纸，这种宣纸有比较特殊的质感，一般用来画写意画或是兼工带写的作品。

（4）砚台。砚是中国传统的手工艺品，砚与笔、墨、纸统称为中国传统的"文房四宝"，是书画家的必备用具。砚的取材也极为广泛，其中以广东的端砚、安徽的歙砚、甘肃的洮河砚、山西的澄泥砚最为突出，称"四大名砚"。除四大名砚之外还有红丝石砚、砣矶石砚、菊花石砚、玉砚、玉杂石砚、瓦砚、漆沙砚、铁砚、瓷砚等，共几十种。

（二）其他工具

（1）颜料。国画颜料也称中国画颜料，是用来画国画的专用颜料。传统的国画颜料一般分为矿物颜料与植物颜料两大类，矿物颜料的显著特点是不易褪色，历经千年依旧色彩鲜艳。植物颜料主要是从树木花卉中提炼出来的，色彩温润细腻。现在销售的一般为管装和颜料块，也有粉末状的。初学国画一般多选用18色或12色的盒装的马利牌国画颜料，其使用起来比较方便。

（2）印章。印章是雕刻和书法融合的中国独特的传统艺术形式，既是独立的艺术学科，也是中国书画的重要组成部分。国画讲究诗、书、画、印的高度融合，在一幅完整的国画作品中印章的大小、位置、风格都有一定的考究。如落款盖印，一般印章比落款中最大的字要小，大画盖大印，小画盖小印等，印章的应用不仅丰富了画面效果，还增加了国画的内涵和独特的艺术魅力。

（3）印泥。印泥是书画家创作活动中不可或缺的物件，善用印泥的人选择印泥就像书画家选择笔墨一样讲究。印泥的色彩以及质量优劣，直接影响印章艺术所表达的效果。好的印泥，红而不躁，沉静雅致，细腻厚重，印在书画作品上色彩鲜美而沉着。市面上销售的印泥以漳州八宝印泥、杭州西泠印社的印泥、北京荣宝斋印泥等品牌较为有名。

（4）画毡。作画时把画毡垫在宣纸下面，可衬托宣纸，以便在作画的时候能够运笔自如，另外有画毡作铺垫，作品墨多时，不会跑墨，有托墨的作用，所以要理解画毡的作用不是吸墨吸水而相反是使纸张留住墨色。画毡以纯羊毛制品为佳，现在市场上多是用化学纤维做的，价格便宜，但是容易粘墨色，不太好用，在选择时大家尽量选用羊毛制品。

（5）镇纸。镇纸是写字作画时用以压纸的东西，常见的材质多为木质，也有金、银、铜、玉、竹、石、瓷等材质，形状多为长条形，所以也称作镇尺、压尺。镇纸在作画的时候起到平整、稳定纸张的作用，是必不可少的绘画工具。

(6) 笔洗。笔洗是一种传统的文房工艺品，也是常用的文房用具，用来盛水洗笔。笔洗多为陶瓷制品，是画国画的必备之物。古代文人墨客对笔洗很讲究。笔洗以形制雅致、种类繁多、做工精美而广受青睐，传世的笔洗中，有很多是艺术珍品，使国画创作显得更加有仪式感。

(7) 调色盘。调色盘为绘画常用的调色用品，现在一般有塑料制、瓷制的两种，画家一般会选择白色的大、小瓷盘子以及小瓷碗来作调色盘，比较方便实用而且瓷器本身也比较有书卷气，调色盘是作画必备的工具。

(8) 笔架。笔架亦称笔搁，中国传统文房用具，是文房四宝笔、墨、纸、砚之外的一种文房用具。笔架放在书桌案头，用来置放毛笔。笔架的材质一般为瓷、木、紫砂、铜、铁、玉、水晶等，种类繁多，其中实用性的笔架以瓷和木质最为普遍。

(9) 水滴。水滴又称砚滴、书滴、水注等，是一种古老的传统文房器物，用来给颜料或墨添加水。水滴的特点是其流出来的水流较细，比较好控制注水的多少。水滴背上有一个圆孔可以注入水，使用时用一根手指按住圆孔，就不会有水洒出，松开手指水即可流出。水滴一般是瓷器制品，外形多种多样，也是比较精巧雅致的文房用品。

(10) 笔筒。笔筒是搁放毛笔的专用文房物件，笔筒多为直口、直壁，造型相对简单。传世笔筒的材质有镏金、翡翠、紫檀和乌木等名品，常见的一般为陶瓷、木制和竹质，比较实用，也是必备的文房用品。

(11) 笔帘。笔帘是一种传统的文房用品，用来放置毛笔。作画时把毛笔置放在笔帘上，可对桌面起保护作用，毛笔用完后可以用笔帘包起来，笔帘通风，可使毛笔很快干爽。笔帘一次可以卷几十支毛笔，方便外出携带。

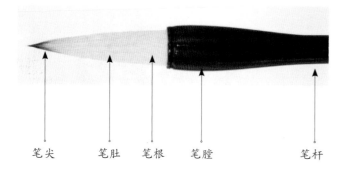

笔尖　　笔肚　　笔根　　笔腔　　　　笔杆

（三）毛笔的分类及常识

毛笔是一种源于中国传统书法的书写工具，也是传统绘画——国画的绘画工具。毛笔是中国传统的文房四宝之一，也是中华民族勤劳与智慧的结晶，为人类文明的发展做出巨大贡献。

如左图所示，毛笔主要由笔尖、笔肚、笔根、笔腔、笔杆五部分组成。接下来介绍毛笔的具体分类。

1. 毛笔的分类

按笔头原料可分为：狼毛笔（狼毫，即黄鼠狼毛）、羊毛笔（羊毫）、兔肩紫毫笔（紫毫）、鸡毛笔、鸭毛笔、猪毛笔（猪鬃笔）、鼠毛笔（鼠须笔）、黄牛耳毫笔、石獾毫等。

依常用尺寸可以简单地把毛笔分为：小楷、中楷、大楷。更大的有屏笔、联笔、斗笔、植笔等。

依笔毛弹性强弱可分为：软毫、硬毫、兼毫等。

按用途可分为：写字毛笔、书画毛笔两类。

依形状可分为：圆毫、尖毫等。

依笔锋的长短可分为：长锋、中锋、短锋。

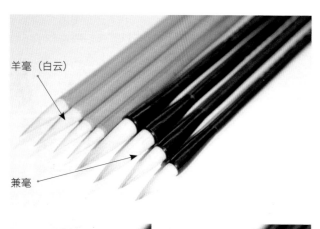

狼毫小楷
狼毫兰竹
兼毫中号
狼毫中号

羊毫笔比较柔软，吸墨量大，适于表现圆浑厚实的点画。现代画家、教育家潘天寿说："羊毫圆细柔训，含水量强，笔锋出水慢，运用枯墨湿墨，有其特长。"此类笔以湖笔为多，价格比较便宜。一般常见的有白云（大、中、小）、大楷笔、京提（或称提斗）、玉兰蕊、京楂等。

狼毫比羊毫笔力劲挺，宜书宜画，但不如羊毫笔耐用，价格也比羊毫贵。常见的品种有兰竹、叶筋、衣纹、红豆、小精工、鹿狼毫书画（狼毫中加入鹿毫制成）、豹狼毫（狼毫中加入豹毛制成）、特制长锋狼毫、超长锋狼毫等。

羊毫（白云）
兼毫

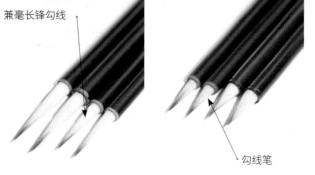

兼毫长锋勾线
勾线笔

兼毫笔常见的种类有羊狼兼毫、羊紫兼毫，如五紫五羊、七紫三羊等。此种笔的优点兼具了羊狼毫的长处，刚柔适中，价格也适中，为书画家常用。

狼毫展开效果

羊毫展开效果

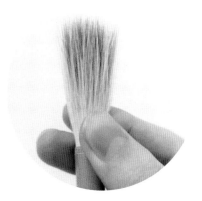
兼毫展开效果

2. 毛笔的选择

古人讲"工欲善其事，必先利其器"，对于作画的人来说，毛笔是最重要的工具之一。相对于书法，国画对毛笔的要求没有那么讲究，但还是有其一定的要求，好的毛笔用起来得心应手，反之则会影响画面效果，也会影响画者情绪。如画相对细致的画对笔就很讲究，尤其小写意画的很多细节需要细心对待，如画鸟类的头部、足部需要细致一些，再如花虫都需要精雕细琢，这就要求用笔锋比较好的毛笔。我在画兰草的时候就喜欢用狼毫，尤其喜欢用新笔，这样才能充分表现出兰草的瘦劲和风骨，画竹子对笔的要求也比较高，需要弹性比较好的狼毫或兼毫才能出效果。但有些画面就不需要较好或是较新的笔，如画残荷、老树干、石头等，用秃笔、旧笔就可以，而且比新笔

效果还好。所以对画家而言选择合适的笔也是门学问，也需要好好研究一下。

选笔的标准是"尖、齐、圆、健"，也就是笔之"四德"。"尖"是笔锋尖锐，蘸墨后尖利如故；"齐"是修削整齐，笔尖铺开压扁，笔毛一律崭齐；"圆"是圆浑饱满；"健"是劲健有力，无论是画方画圆，顺笔逆笔，绝不涩滞，提起后笔锋收敛尖锐如故。接下来进行详细了解。

3. 毛笔之"四德"

尖：

指新笔未打开时，笔尖端处要尖锐，则笔尖画细节时比较容易控制。笔不尖则称秃笔，精微之处难以表现，只能画一些比较粗糙的部分。选购新笔时，毫毛有胶粘合，比较容易分辨。

齐：

指笔尖润开压平后，毫尖平齐。毫毛若齐则压平时长短相等，中无空隙，运笔时"万毫齐力"，如在画很粗的线时会把笔"扁"着用，这样容易画出较粗而且宽窄均匀的线条。检查毫毛是否齐，需把笔完全润开，如果卖家不让打开那就很难辨别。

笔锋尖锐

展开整齐

圆：

指毛笔在垂直状态下，笔肚应该是圆润饱满的，这样的毛笔作画时才能做到收放自如。选购时毫毛有胶聚合，比较容易辨别是不是圆润饱满。

健：

指笔身有弹力，将笔毫压到纸面后提起，能即刻恢复原状。毛笔弹力足，则能运用自如。一般而言，狼毫弹力较强，羊毫弹力一般。在作画时要根据实际情况选择毛笔，一般线性对象用狼毫，花叶用羊毫或兼毫。

笔肚圆润

落笔健挺

4. 毛笔的保养

毛笔用完后应立即洗净余墨，以免笔毫粘结，洗净后不要立即装上笔套，应先将余水吸干并理顺，然后挂在笔架上，或用笔帘存放，以使笔锋尽快恢复干燥，保持笔的弹性。如遇积墨粘结或使用新笔，可用温水浸泡，不可硬性撕散或用开水浸泡，以免断锋掉头，也不可将笔暴晒在阳光下。新笔可以插放在笔筒里或放在木盒内，能放些樟脑丸最好，以防虫蛀。

养成爱惜毛笔的好习惯，不要放口中舔毛；除写字绘画外不使用；不能在溶剂里使用；笔尖套是在运输中作为保护笔头使用的，一旦用笔后就不要再装上，以防笔毛腐烂和出现脱毛现象。

大号兼毫画果蔬的叶子

不用时可以放在笔帘里

放在废纸上吸水是很好的保护笔的方式

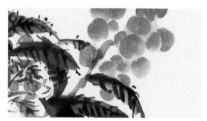

白云（羊毫）画枇杷果

（四）宣纸的分类及选择

1. 宣纸的分类

宣纸是中国独特的手工艺品，享有"千年寿纸"的美誉，具有质地绵韧、光洁如玉、不蛀不腐、墨韵万变的特点，与国画风格相得益彰，散发着无限的魅力。宣纸按原料的配比分为三类：特种净皮类、净皮类、棉料类，另外还有麻纸、皮纸等。按宣纸的规格可分为三尺（1尺＝333.33毫米）、四尺、五尺、六尺、八尺、丈二尺、丈六尺等多种。

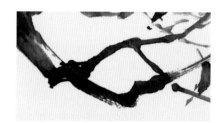

狼毫画果树枝干

2. 宣纸的选择

挑选宣纸时，应该有一定的纸类常识，一般来讲，应该注意以下四点：

（1）眼看——不要觉得纸白就是好纸，刚好相反好纸不一定很白，太白说明增白剂太多，不利久藏；纸白但不刺眼，则是好纸。好纸一般含檀皮量较大，光照下纸面有很多类似棉花团状，是好纸的体现，如果没有反而说明不是好纸。

（2）手感——细腻而绵软、厚薄均匀。

（3）抖纸——绵软不脆。如有稀里哗啦的响声、手感僵挺，不会是好纸。

（4）蘸墨试纸——好纸吸墨快、扩散均匀，留得住墨，墨缘无明显锯齿状，墨干后层次分明、墨迹清晰。

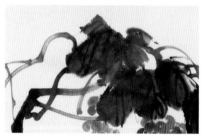

生宣效果

3. 常用纸张尺寸

三尺全开：100厘米×55厘米　　三尺单条：100厘米×27厘米

四尺全开：138厘米×69厘米　　四尺单条：138厘米×34厘米

四尺斗方：69厘米×68厘米　　　四尺三开：69厘米×46厘米

六尺全开：180厘米×97厘米　　六尺三开：97厘米×60厘米

六尺对联：180厘米×49厘米　　六尺斗方：97厘米×90厘米

七尺全开：238厘米×129厘米　八尺全开：248厘米×129厘米

熟宣效果

半生半熟宣纸效果

二、运笔用墨（墨色）方法

笔和墨指创作的工具。笔——国画创作的工具，墨——写字绘画用的黑色颜料，有时亦作国画技法的总称。在技法上，"笔"通常指勾、勒、皴、擦、点等笔法；"墨"指烘、染、破、泼、积等墨法。在理论上，强调笔为主导，墨随笔出，相互依赖映发，完美地描绘物象，表达意境，以取得形神兼备的艺术效果。现代画家黄宾虹认为："论用笔法，必兼用墨，墨法之妙，全以笔出。"国画强调有笔有墨，两者相辅相成，不可偏废。

（一）运笔方法

1. 基本的执笔方法

北宋韩拙《山水纯全集》中指出："笔以立其形质，墨以分其阴阳"。将笔和墨的关系划分开来。所谓笔法指的是勾、勒、皴、擦、点等，具体到运用，有中锋、侧锋、逆锋、散锋、拖锋、卧锋等方法。墨法，就是利用水的作用，产生了浓、淡、干、湿、深、浅不同的变化。国画书写线条的方法被称为"运笔"，国画用水墨的方法，被称为"墨法"。

虽然国画运笔相对灵活没有特别严格的标准，但对于初学者而言，要先懂执笔，在正确的姿势的基础上达到运笔用墨自如。应注意以下四点：①笔正：笔正则锋正，骨法运笔以中锋为本；②指实：手指执笔要牢实有力，还要灵活不要执死；③掌虚：手指执笔，不要紧握，手指要离开手掌，掌心是空的，以便运笔自如；④悬腕、悬肘：大面积的运笔要悬腕或悬肘，才可以笔随心，力贯全局。

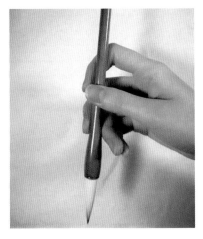

常规执笔方法

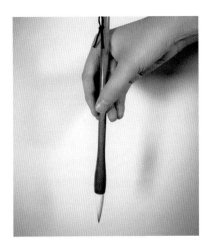

悬肘执笔方法

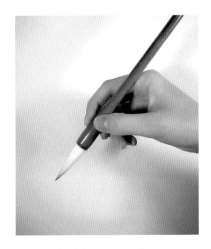

相对放松的执笔方法

2. 基本运笔方法

国画运笔的方法很多，最基本的笔法有：中锋、侧锋、逆锋、散锋、拖锋、卧锋等。

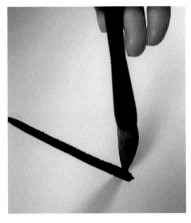

中锋

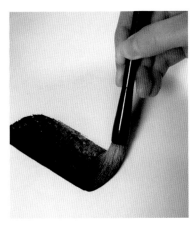

侧锋

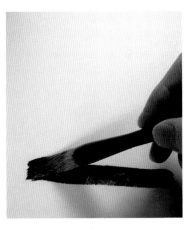

逆锋

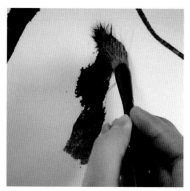

散锋 拖锋 卧锋

中锋：笔杆与纸面基本垂直，运笔时笔尖处在笔画中心，主要用于画线，是最基本的运笔方法，画出的线圆浑厚重、有力度。画荷梗、藤枝、树枝等常中锋运笔。

侧锋：倾斜笔杆，笔尖处于笔画一侧的运笔方法。侧锋灵活多变化，用于画大面积的墨色，如荷叶、葡萄叶、瓜果等，也用于画富有变化的线，如山石、树木轮廓。

逆锋：逆向运笔，笔锋推进中受阻散开，自然形成斑驳、苍劲有力的效果，画树干、石头轮廓等可以逆锋运笔。

散锋：运笔时笔锋呈散开状，可画出特殊的笔痕效果，如画残荷、老树干、石头可以散锋运笔。

拖锋：拖着笔顺毛而行，可边行边转笔，笔痕舒展流畅，自然松动，用于画一些轻松流畅的线条，如柳条、迎春花枝、溪流等。

卧锋：顾名思义就是把毛笔压下去用笔肚或根部来画，让笔和墨与纸张充分接触，这样能够有效地运用笔墨的特性，解决大面积的用色用墨问题，如画花卉、花叶、荷叶以及大面积染色时多用此法。

3. 书法运笔

所谓书法运笔简而言之就是以书法的笔法来行笔，多体现在线的行笔上，可能读者会有疑问，没有书法基础是否就不能书法运笔了，其实在运笔的时候注意起笔、行笔、收笔的动作，有快慢、顿挫的节奏感，同样可以做到书法运笔，工笔属于楷书运笔，写意属于行草、篆隶运笔，这也就是"书画同源"的关联及意义所在。

4. 基本笔法

(1) 勾线法。

线描是国画的主要造型手段，运用线的轻重、浓淡、粗细、虚实、长短等笔法表现物象。无论是写意画还是工笔画，山水画、花鸟画还是人物画，线都是主要的表现手法，所以在学习国画的时候一定要重视线条质量的练习。

线描有很多种表现手法，在国画的白描当中有"十八描"之说，有一套完整的表现体系。国画讲究书法运笔，也就是用线要多变，要有起笔、行笔、收笔的动作，行笔要有节奏感。

单线勾法

单线勾法是指直接用线的形式来表现对象，通过不同粗细、浓淡、干湿的线条来塑造对象，可以用中锋、逆锋、拖锋等不同的运笔方法来完成，要根据不同对象来选择不同笔法以侧锋结合中锋，无论哪种勾法均需见笔触，运笔要有变化，不要太简单。

藤蔓之线　　　　叶筋之线　　　　箩筐之线

双勾法

双勾法是指先用线勾出轮廓然后再进行填色的绘画方式。双勾法多用于表现相对工整的作品，如小写意、兼工带写的作品多用此法。

双勾枝叶　　　　双勾箩筐　　　　双勾豌豆荚

(2) 点法。

点法在写意花鸟画中也是比较常用的笔法，如花瓣、花叶、点苔等，对于点法的运用也要根据所画对象的形态来选择，可以藏锋，可以露锋，可以侧锋，也可以散锋，无论哪种方法都要见笔触，不可含混不清。点法同样也要有聚散、虚实、干湿、浓淡的变化，不可千篇一律。

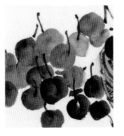 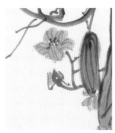

樱桃的点法　　　　丝瓜花的点法　　　　葡萄点法

(3) 皴法。

所谓皴法是根据山石的不同地质结构和树木表皮状态，加以概括而创造出来的绘画表现形式。皴法在山水画中被古人总结得更为全面具体，如披麻皴、雨点皴、卷云皴、解索皴等。在写意花鸟画中皴法相对简单自由一些。皴法的应用至关重要，通过皴法能体现所画对象的质地特征，能增强画面的艺术表现力。

荔枝叶子皴法　　　　箩筐的皴法　　　　石头皴法

（二）用色方法

国画颜料也称中国画颜料，是用来画国画的专用颜料。一般为管装和颜料块，也有颜料粉的，常用的一般为管装，用起来比较方便。

传统的国画颜料一般分成矿物颜料与植物颜料两大类，矿物颜料的显著特点是不易褪色、色彩鲜艳，如宋代画家王希孟的传世名作《千里江山图》多用青绿矿物色，至今色彩艳丽夺目。植物颜料主要是从树木花卉中提炼出来的，颜色相对透明一些，没有矿物色那么强的覆盖力。

1. 国画颜料分类

（1）矿物颜料：朱砂色、朱磦色（朱砂中提炼）、石青色（分头、二、三、四青色和一种很难买到的极为纯正的石青色）、石绿色（分头、二、三、四绿色）、赭石色（分深赭色、浅赭色）、钛白色（贝壳磨制）、泥金色（用金粉或金属粉制成的金色涂料）、泥银色（用银箔和胶水制成的银色颜料）。

（2）植物颜料：花青色、藤黄色（有毒，双子叶植物药藤黄科植物藤黄的胶质树脂）、胭脂色（菊科红花炮制出的红色染料）。

（3）化工颜料：曙红色、深红色、大红色、铬黄色、天蓝色。

以上矿物色、植物色（除洋红色外）是真正意义上的传统国画颜料。第三类为现代的化工合成颜料。现在用得最多的当数上海"马利牌"国画颜料，使用起来比较方便，但容易褪色。

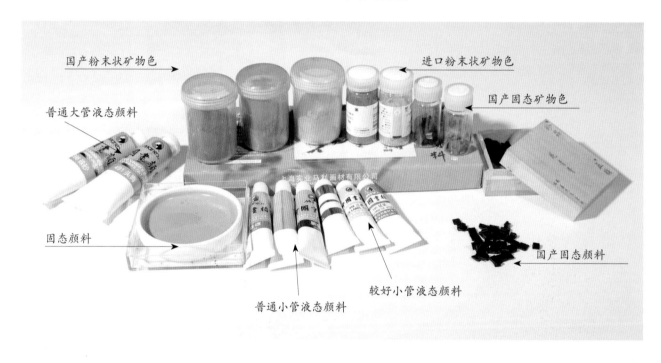

国产粉末状矿物色
进口粉末状矿物色
国产固态矿物色
普通大管液态颜料
固态颜料
普通小管液态颜料
较好小管液态颜料
国产固态颜料

2. 部分配色表

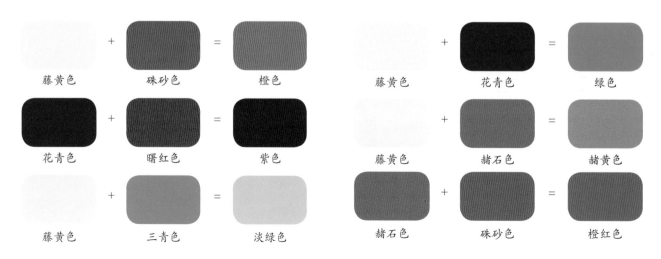

藤黄色 + 朱砂色 = 橙色		藤黄色 + 花青色 = 绿色
花青色 + 曙红色 = 紫色		藤黄色 + 赭石色 = 赭黄色
藤黄色 + 三青色 = 淡绿色		赭石色 + 朱砂色 = 橙红色

3. 色彩的调和

水　　　+　　　色　　　=　　　变淡

墨　　　+　　　色　　　=　　　变深

用色时不能直接用笔从调色盘中取颜色作画，而是要先让笔头吸收一定的水分，然后再从中蘸取足够量的颜色，并在颜色盘中将颜色调均匀，调成所需的浓度。起初如果笔中水分用量掌握不好，则可以少量分多次增加，直至得到满意的效果为止。

色墨调和以色为主，墨为辅。在颜色中加少量淡墨，可以使颜色的呈现效果更加内敛，是最为常用的调色技法。

将两种不同的颜色挤在干净的盘中，用毛笔蘸少量清水，将两种颜色调匀，即可得到一种新的颜色。

色与色相调和

色与墨相调和

4. 色彩关系示意图

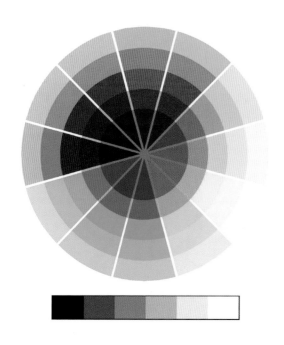

色彩的明度渐变色盘

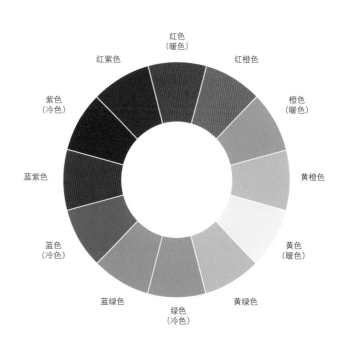

色彩的冷暖关系色盘

这里讲的色彩关系是指西画里基于光学原理的色彩关系，虽然传统绘画的色彩原理和现代光学没有直接关系，但在很多原理上还是有相通之处的。通过上图有助于理解色彩关系，如色彩的明度、纯度，色彩的冷暖配比，了解

整体画面应有冷暖的色彩倾向也就是基调，整体色彩不宜纯度过高等。当然，纯水墨的作品不存在色彩的问题，只体现在色阶也就是明度上，彩墨作品也可以通过墨来调和，墨在国画中是至关重要的，也是接下来要讲的内容——墨法。

（三）用墨方法

墨法是指用墨的方法。墨法的形成与运用源自于国画的特殊材料——宣纸，是在宣纸与墨的结合下产生的特殊的效果。墨法与笔法组成中国文化极具特点的绘画形式——"笔墨"，"笔墨"的独特魅力成为国画区别于其他西洋画种的本质特征。

国画用墨的方法多种多样，一般分为：焦墨、浓墨、重墨、淡墨、清墨五种色阶，既是"墨分五色"之说，又有枯、干、渴、润、湿的用墨用水程度和轻重的区分。用墨之法在于用水，水是水墨画中使墨色产生各种变化的调和剂，它的多少、清浊直接影响到墨色的各种变化，产生不同的深浅、浓淡的墨色效果。

墨法中有泼墨法、破墨法、浓墨法、淡墨法、焦墨法、宿墨法、积墨法、冲墨法等。

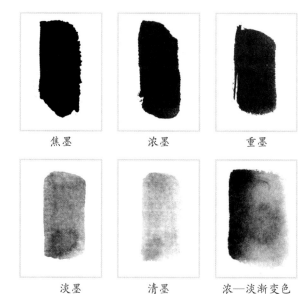

焦墨　　浓墨　　重墨

淡墨　　清墨　　浓—淡渐变色

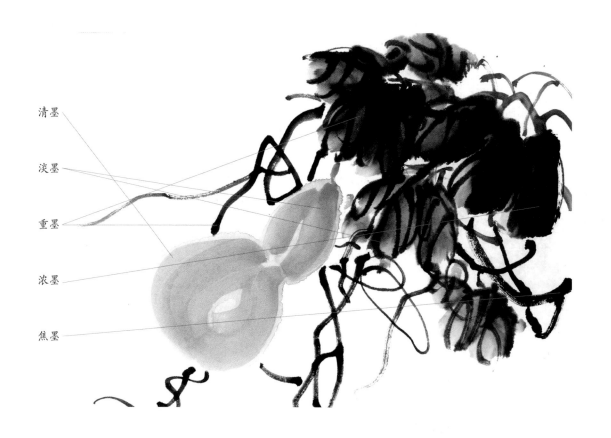

清墨

淡墨

重墨

浓墨

焦墨

泼墨法

泼墨法是国画的一种画法，是指在绘画过程中即兴用画笔蘸墨或是直接用墨盘将墨泼洒于画纸之上，是落笔大胆，点画淋漓，气势磅礴的写意画法。泼墨法的墨汁泼洒到纸面上呈现出的墨色较为丰富，给人恣意挥洒之感，滋润而生动。唐代的泼墨大师王洽，将泼墨艺术的抽象画诀与审美理想展现于癫狂之感，其画作一挥而就、自由豪放，是此画法的巅峰之作。明代泼墨大写意非常流行，徐渭就是其中泼墨画法的高手；近代画家张大千是典型的泼墨山水代表，泼墨荷花、泼墨山水无所不能。

破墨法

破墨法中分为浓破淡、淡破浓两种表现形式。破墨法是以不同水量、不同墨色，先后相互交融而产生的一种新的墨色效果的表现手法。它必须趁湿进行，以达到互破的目的。破墨法的特点是渗化处笔痕时隐时现，相互渗透，互为呼应，纯为自然流动而无雕琢之气，有一种丰富、华滋、自然交融的美感。

焦墨法

焦者枯干也。运笔枯干凝重，极富表现力。用焦墨法作画时运笔速度缓慢，故而老辣苍茫，但焦墨不宜多用，一般与湿笔并用方显焦墨的意韵。不过也有一幅画全用焦墨法创作的，例如，近现代的大家黄宾虹、张丁先生的有些山水画全是用浓墨、焦墨画成，黑、密、重、厚，表现了大山厚重的一面。

宿墨法

宿墨法是指用时隔一日或数日的墨汁，蘸清水画在宣纸上，呈现出一种脱胶后特殊的墨韵的墨法。宿墨法在当代水墨以及当代书法中经常用到。宿墨在宣纸上的渗化比新墨渗化多了一层笔墨意味，具有空灵、简淡的美感。黄宾虹善用宿墨，常在画面浓墨处点以宿墨，使墨中更黑，加强黑白对比，使画面更加生动。

积墨法

积墨法，即一层一层加墨。这种墨法一般由淡开始，待第一次墨迹稍干后，再画第二次、第三次，可以反复多次皴、擦、点、染，画足为止，使所画对象具有苍劲厚重的体积感与质感。如李可染的《万山红遍》等山水画多用积墨法，画面厚重苍劲，大气磅礴。积墨法看似有堆积感，实际运笔要灵活，无论用中锋还是侧锋，笔线都应参差交错，聚散得宜，切忌堆叠死板。

开启
艺术人生

Yingtao

樱桃 鲜红欲滴

　　樱桃不仅看起来鲜红欲滴、秀色可餐，吃起来也是味道甘美。市场上见到的樱桃，有三个不同的种类：中国樱桃、毛樱桃和欧美樱桃，欧美樱桃也称"车厘子"。相对于欧美樱桃，中国樱桃外形偏小、皮薄，看起来更加水灵透红，入画的更多是中国樱桃。

　　由于樱桃的秀色与甜美，自古以来自然也是深得文人的偏爱。如宋代诗人杨万里有诗写道："樱桃一雨半雕零，更与黄鹂翠羽争。计会小风留紫脆，殷勤落日弄红明。"唐代李商隐也说："众果莫相消，天生名品高。何因古乐府，惟有郑樱桃。"樱桃被文人们不吝赞美，同样也深得墨客们的喜爱，国画大师齐白石先生就很喜欢画樱桃，并题诗曰："若教点上佳人口，言事言情总断魂。"一语双关，极具生活情趣。

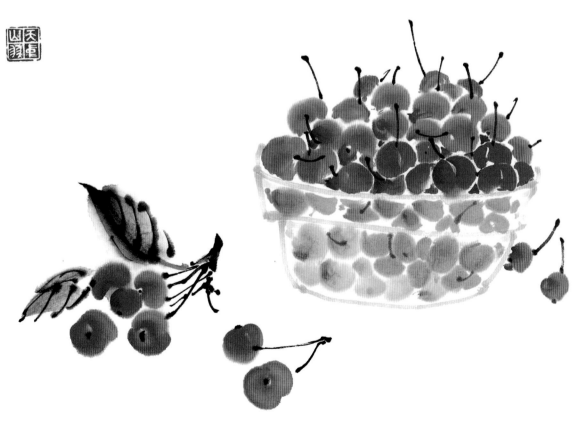

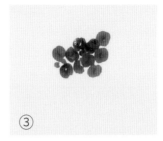

①用小白云笔蘸曙红色调匀，然后笔尖蘸胭脂色，如图所示以侧锋自上而下圆转画出樱桃，两笔之间可留出高光点。

②以同样的方法画出其他樱桃。

③继续画出其他樱桃，一次蘸色后可持续多画一些，要有一气呵成的感觉，画出樱桃浓淡的变化。

④继续向左下方画，注意樱桃的整体外形要有错落变化。

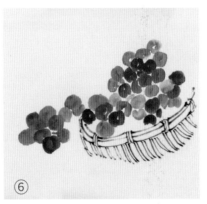
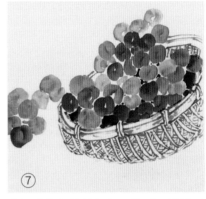

⑤继续添加樱桃，注意整体的聚散关系。

⑥用狼毫蘸浓墨以中锋勾出竹筐的主要结构，运笔要松，线条不要排列得过于整齐。

⑦继续编织竹筐细部，然后用淡墨以侧锋皴擦竹筐的暗部及结构。

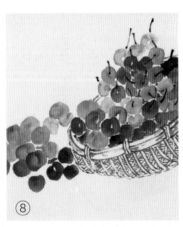
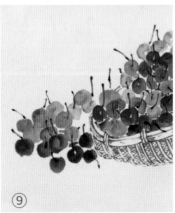
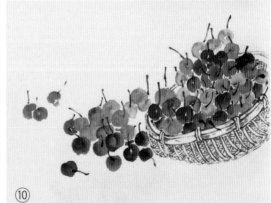

⑧和⑨用浓墨中锋勾出樱桃的果柄，由于樱桃的朝向不同，果柄的方向也要有相应的变化。

⑩在画面的左侧及左下方再补几颗樱桃，与右侧的整体形成聚散关系，注意樱桃的姿态变化。

⑪落款盖章，完成作品。

唐 李煜 【临江仙】

樱桃落尽春归去，蝶翻轻粉双飞。
子规啼月小楼西，玉钩罗幕，
惆怅暮烟垂。别巷寂寥人散后，
望残烟草低迷。炉香闲袅凤凰儿，
空持罗带，回首恨依依。

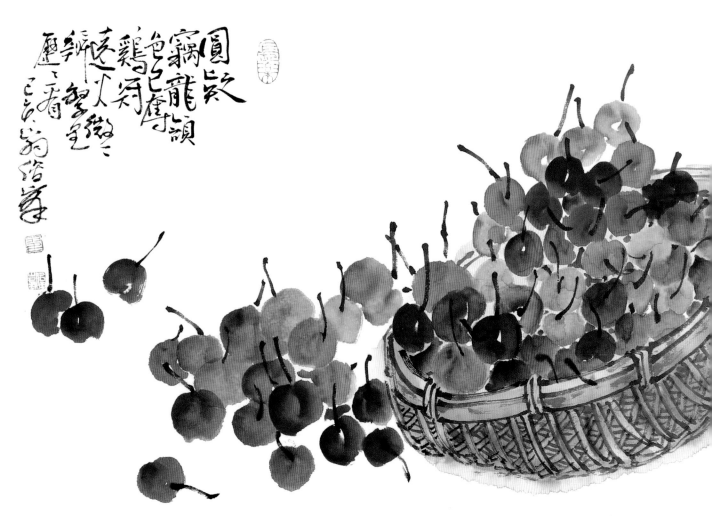

⑪

樱桃玻璃碗

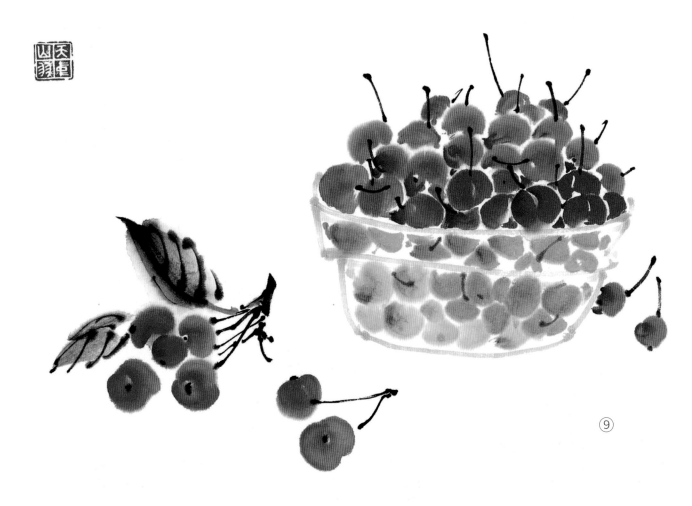

画法步骤

① 用花青色蘸墨调出蓝灰色，以中锋勾出玻璃碗的轮廓线。

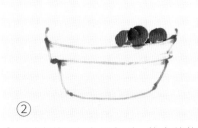

② 用羊毫蘸曙红色调匀后，笔尖稍蘸胭脂色，然后在玻璃碗口的上端点出樱桃。

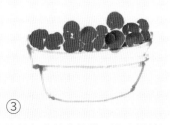

③ 继续完成其他樱桃，注意樱桃间的前后关系和整体堆置外形的起伏错落关系。

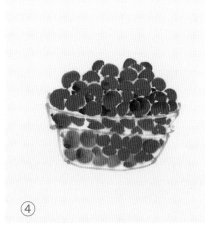

④ 蘸曙红色并加清水调和，降低曙红色的饱和度，然后在玻璃碗的遮挡处点樱桃。注意留出玻璃碗的轮廓线。

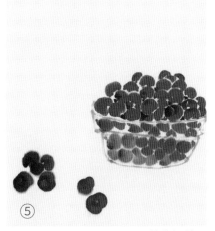

⑤ 在画面的左下方画几颗散落的樱桃，注意它们之间的聚散关系，并使之与右侧整碗的樱桃形成强烈的聚散对比。

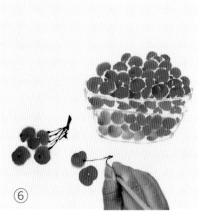

⑥ 蘸浓墨用中锋方式勾点左侧整串樱桃的果枝、果柄与果脐。

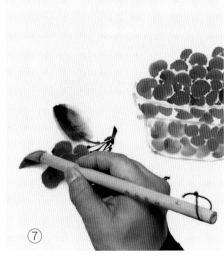

⑦ 调汁绿色，在笔尖处稍蘸浓墨卧锋画出两片樱桃叶子，注意墨色要有变化。

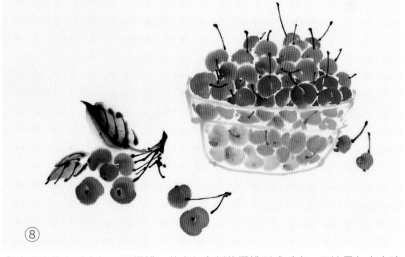

⑧ 玻璃碗的右后方加两颗樱桃，使之与左侧的樱桃形成呼应。用浓墨勾点出玻璃碗里的樱桃果柄、果脐及叶筋，注意玻璃碗遮挡部分的颜色要相应淡一些。

⑨ 最后落款盖章，完成作品（见上页）。

画法步骤

①用狼毫蘸重墨以中锋笔法画樱桃的枝干及叶柄，画枝干时注意空出待画的前景。

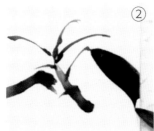

②调花青色然后蘸焦墨调和，用大号兼毫中锋结合侧锋笔法画樱桃的叶子。

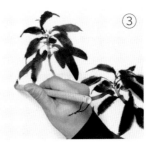

③继续画出其他叶子，注意叶子的前后关系及叶子姿态的变化。

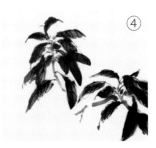

④用狼毫蘸焦墨以中锋笔法勾出叶筋。

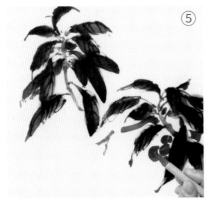

⑤用白云笔调曙红色，然后笔尖蘸胭脂色略微调和后画樱桃。

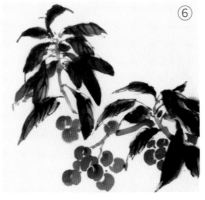

⑥以同样的方法画出其他樱桃，注意樱桃的整体外形要有错落变化。

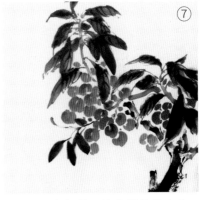

⑦继续添加樱桃，注意樱桃的虚实、聚散关系，然后画出樱桃的主干。

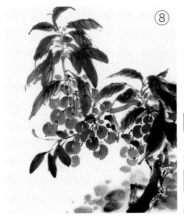

⑧用细狼毫蘸焦墨勾点出樱桃的果柄及果脐。用大号兼毫蘸花青色及墨加水调淡后点出下方的虚笔，以增强画面的虚实对比。

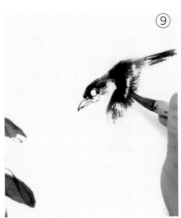

⑨在画面的右上角位置画出一只飞鸟，先从鸟的头部画起，然后画鸟的背部、尾部，再画鸟的翅膀。

⑩接着画鸟的翅膀的飞羽及另一侧的翅膀，最后勾点出鸟的足部及眼睛（鸟的具体画法详见，本套丛书中的《芳庭醉羽 写意花鸟画禽鸟画法解析》）。

何物比春風歌唇一點
紅章以己意之秋英玲製

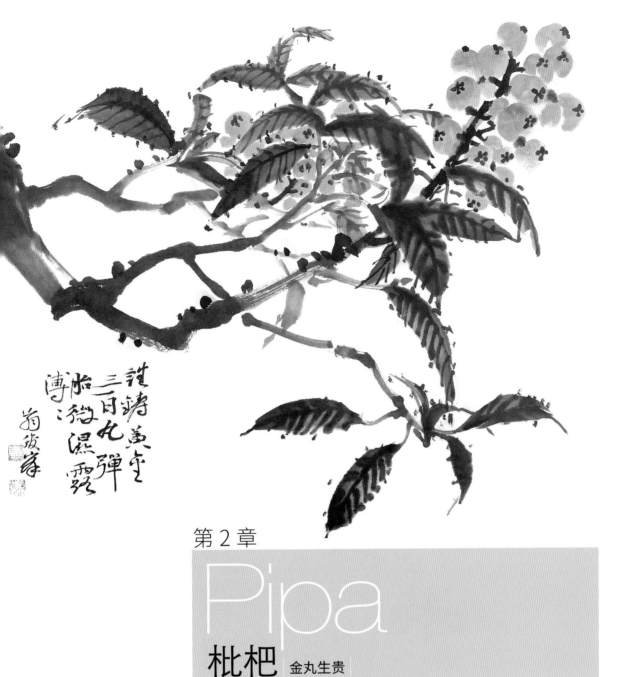

谁谓黄金
三日丸弹
水狗湿露
溥:

莉彼睾

第 2 章

Pipa

枇杷 金丸生贵

枇杷树四季常青，在南方有"江南五月碧苍苍，蚕老枇杷黄"的说法。

枇杷别名芦橘、金丸、芦枝等，原产于我国东南部，叶子大而长，厚而有茸毛，形状呈长椭圆形，因叶子形状很像中国古典乐器琵琶，因此得名枇杷。

枇杷与大部分果树不同，在秋天或初冬开花，果子在春天至初夏成熟，因此也被称是"果木中独备四时之气者"。

古往今来留下不少关于枇杷的诗词，唐朝诗人白居易用诗句"淮山侧畔楚江阴，五月枇杷正满林。"来描述枇杷将熟的盛景。南宋诗人陆游在诗中写道："杨梅空有树团团，却是枇杷解满盘。难学权门堆火齐，且从公子拾金丸。"枇杷是画家们的笔下常客，清末大师吴昌硕先生就是其中一位，其有题画诗曰："五月天热换葛衣，家家卢橘黄且肥。鸟疑金弹不敢啄，忍饥空向林间飞。"

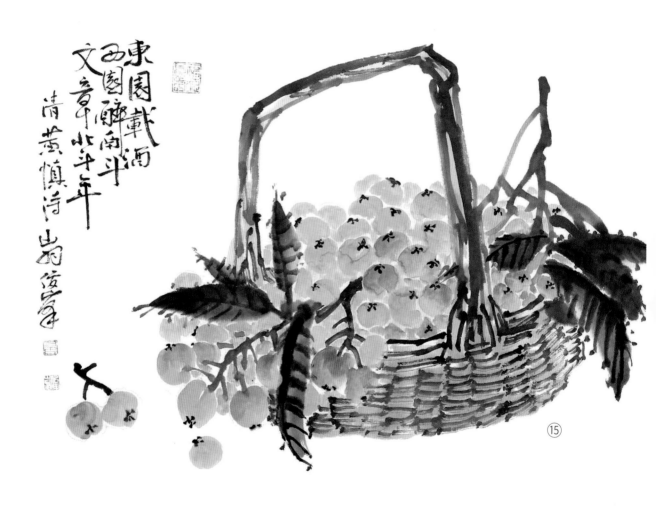

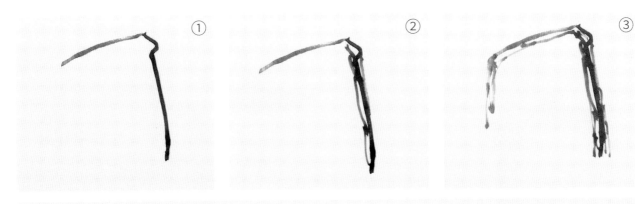

①~③如上图所示按步骤用狼毫蘸浓墨以中锋画竹篮的柄部，运笔要一气呵成，自然形成浓淡干湿的笔墨变化，线条要有错落变化，不要太过整齐，否则会显得刻板，不自然。

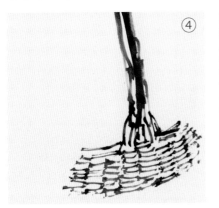

④继续以中锋编织竹篮，勾线时笔锋可以保持扁平或是松散状态，笔锋不宜太尖。

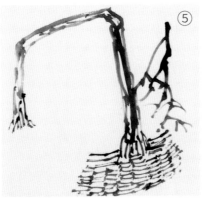

⑤蘸浓墨画出枇杷的枝干，注意枝干的动态和线条的穿插关系，并留出篮中枇杷果的位置。

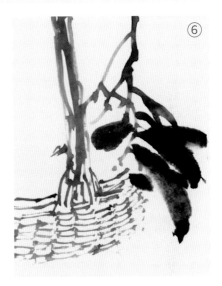

⑥用大号兼毫蘸浓墨，以中锋结合侧锋的笔法画出枇杷的叶子，注意叶子的形状。

⑦用白云笔蘸鹅黄色笔尖稍调硃砂色，以侧锋入笔，通过捻转笔锋的方式点出枇杷。枇杷和樱桃的画法基本相同，只是无须留高光点。

⑧继续画出其他枇杷，注意枇杷的前后遮挡关系。

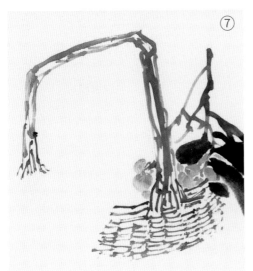

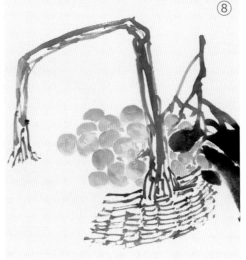

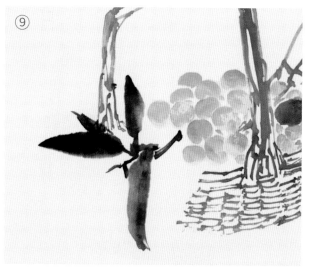

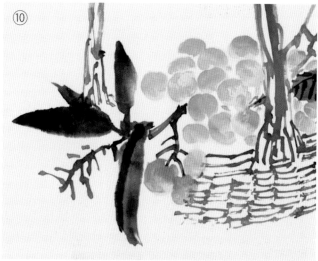

⑨出于前后关系的考虑，先把前面的叶子画出来，注意枇杷叶子的"琵琶"形，叶子画得瘦长些。笔打湿后，笔尖蘸焦墨，调和后从枝干末梢的小叶自上而下画，自然形成浓淡的变化。

⑩继续补出枇杷的枝干并画出枇杷的果柄，然后继续添加枇杷果。

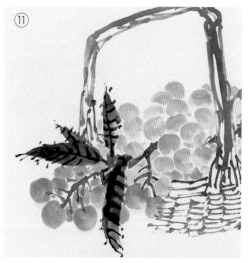

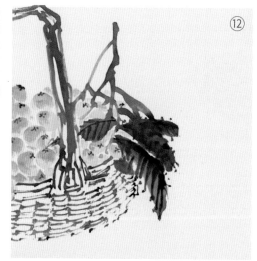

⑪继续添加其他枇杷果，调色时可以在鹅黄色的基础上通过添加硃砂色的多少来呈现色彩深浅的变化。如果觉得颜色过艳，可以稍加赭石色或是焦茶色来调和，也可笔尖加草绿色调和冷暖关系。

⑫用浓墨勾枇杷叶子的叶筋，然后自外向内点出枇杷的果脐。

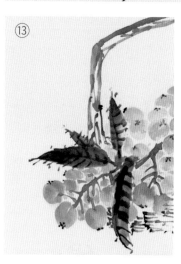

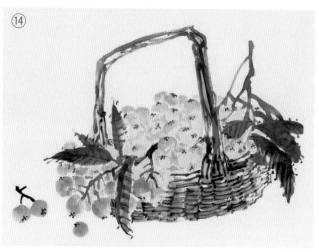

⑬继续点完其他果脐。

⑭在画面的左下方补三颗枇杷，注意三者以及和果篮的聚散关系。

⑮最后落款盖章，完成作品（见第24页）。

画法步骤

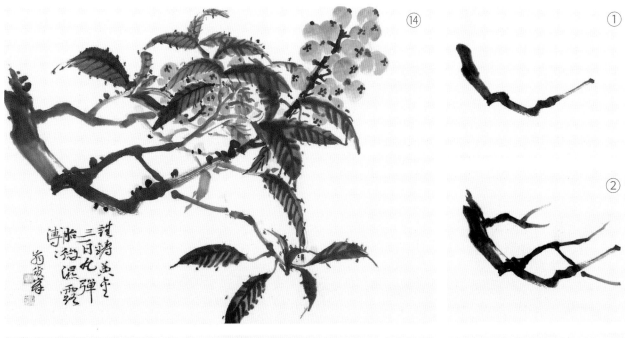

①这幅作品先从枝干部分开始画，从左上起笔，下行后再向上行笔。

②稍微调整主干入笔处，并以中锋画出枇杷树分枝。

③继续画树干的分枝，注意粗细变化（越往末梢处枝干越细）。

④用浓墨添加树叶。

⑤继续添加树叶，画叶子要一气呵成，自然呈现干湿浓淡的墨色变化。

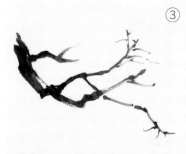

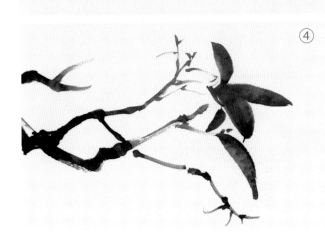

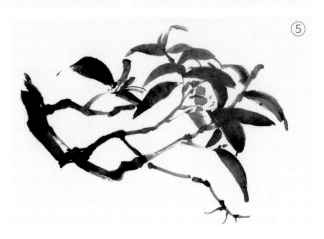

⑥用白云笔蘸鹅黄色调和后，笔尖蘸硃磦色以侧锋画枇杷果。

⑦继续画枇杷果，注意错落与前后关系。

⑧蘸鹅黄色调和后，笔尖再调赭石色及草绿色画末梢部分的枇杷果，以使枇杷富有生熟变化，也使画面更加贴近生活现实。

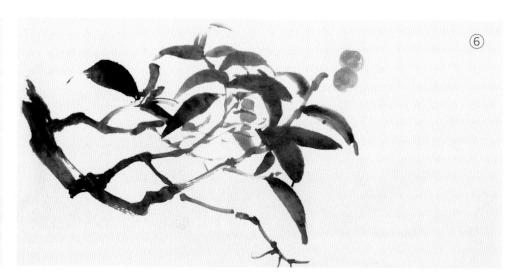

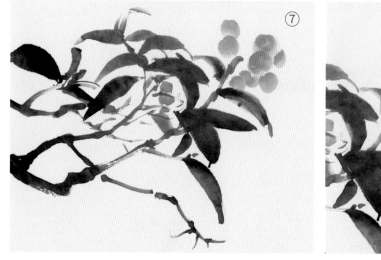

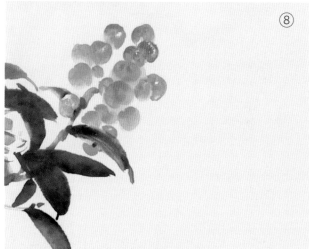

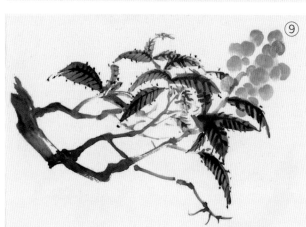

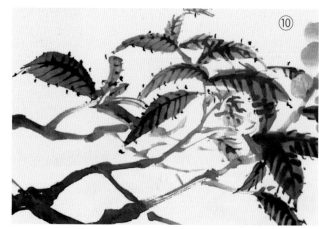

⑨和⑩趁半干时用浓墨勾出叶筋，并在叶子的周围自然地点出叶子的纹裂，点的时候不要刻板、平均。

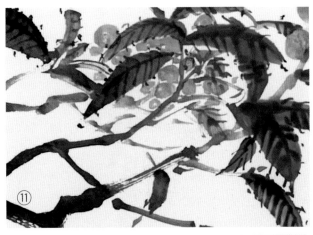

⑪如上图位置，在叶子后面添加一组枇杷，注意保留叶子与果实的前后关系。

⑫用浓墨添加枇杷果实的枝干及果柄，用小号兼毫或狼毫重墨点出枇杷果的果脐，注意果脐要根据枇杷角度的变化做相应的调整，不可千篇一律。

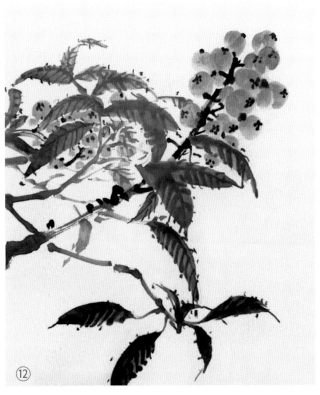

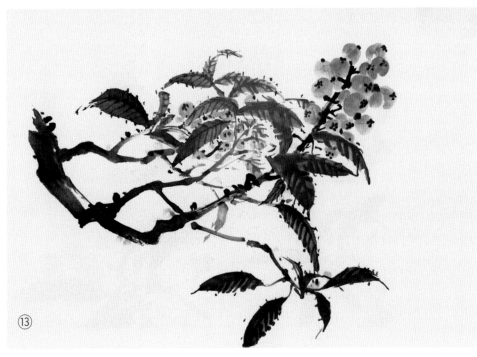

⑬用浓墨结合淡墨在枝干上点苔。

⑭落款盖章，完成作品（见第 27 页）。

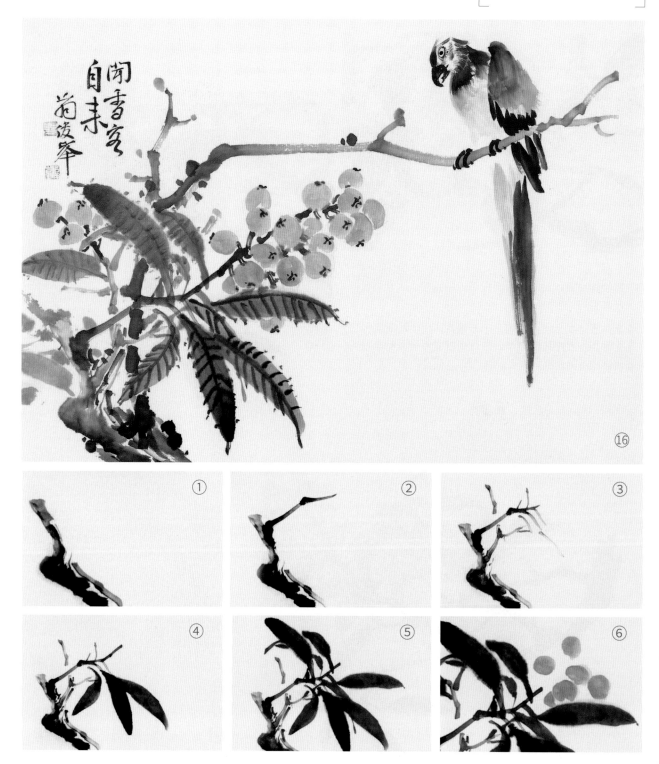

①～③用狼毫蘸水笔尖蘸焦墨稍微调和后，自上而下画枇杷的枝干，注意枝干的穿插关系。

④和⑤用稍大号兼毫蘸花青色，然后笔尖蘸重墨自外向内画出枇杷的叶子。

⑥用羊毫蘸鹅黄色，然后笔尖稍蘸赭石色及草绿色，在枝干的末端点出枇杷果。

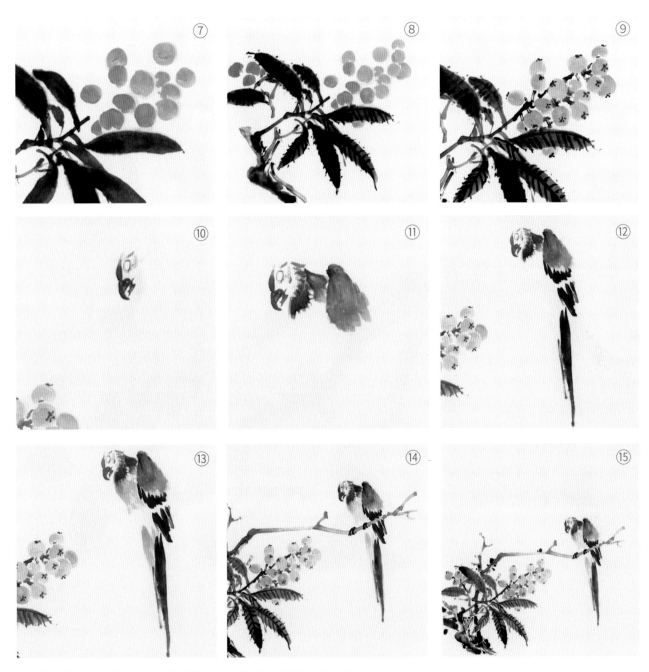

⑦和⑧继续以同样的方法点出其他枇杷果，然后用浓墨勾点出叶筋。

⑨用浓墨先后勾出枇杷果的枝干及果柄，并点出果脐。

⑩用浓墨画金刚鹦鹉的嘴巴、眼睛及头部羽毛。

⑪用兼毫蘸酞青蓝色，再用笔尖先调花青色后蘸浓墨，自上而下画出鹦鹉的颈部及背部，注意要有浓淡变化。

⑫蘸花青色并调浓墨点画出鹦鹉的翅膀及长长的尾巴，要有一气呵成之感。

⑬用兼毫或白云蘸鹅黄色，笔尖蘸朱砂色，自上而下画出鹦鹉的胸部、腹部及尾部下方的覆羽。

⑭和⑮在如图所示位置用狼毫中锋添加枝干，使鹦鹉站于枝干之上，然后用浓墨及淡赭墨点苔。

⑯调整细节，落款完成作品（见第 30 页）。

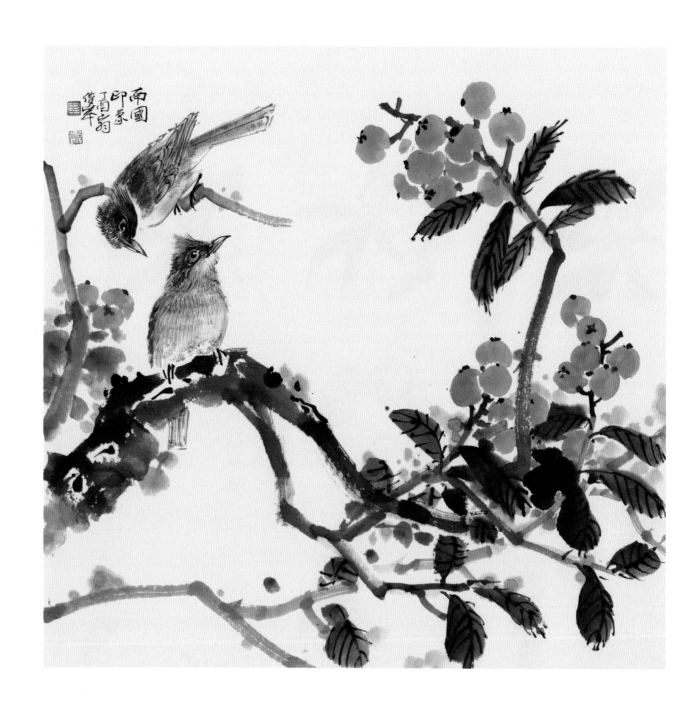

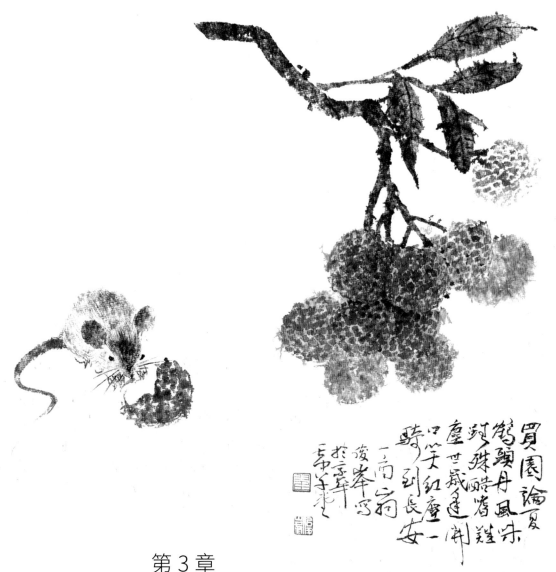

買園論夏
駕頭丹風味
封殊隔皆難味
塵世晟逄開
口笑紅塵一
騎到長安
一高荷
俊峯寫
於晕半

第3章

Lizhi

荔枝 琼浆玉妃

　　唐代杜牧在《过华清宫绝句三首·其一》中写道："长安回望绣成堆，山顶千门次第开。一骑红尘妃子笑，无人知是荔枝来。"杜牧借以此诗来暗讽杨贵妃生活的奢华。毕竟在当时，"荔枝"这一南国水果在北方能吃到是很奢侈的事，还好现在交通比较发达，无论在哪都能吃到如此美味的水果。宋代大文豪苏轼在《食荔枝》中写下了"日啖荔枝三百颗，不辞长作岭南人。"的千古名篇，足见荔枝之美味。

　　对于画家来说一切美好的东西都可以入画，更何况是荔枝这种色香味俱全的水果，更得丹青高手的钟爱，如近代的名家齐白石、王雪涛都是画荔枝的高手，一生留下不少关于荔枝的经典作品。

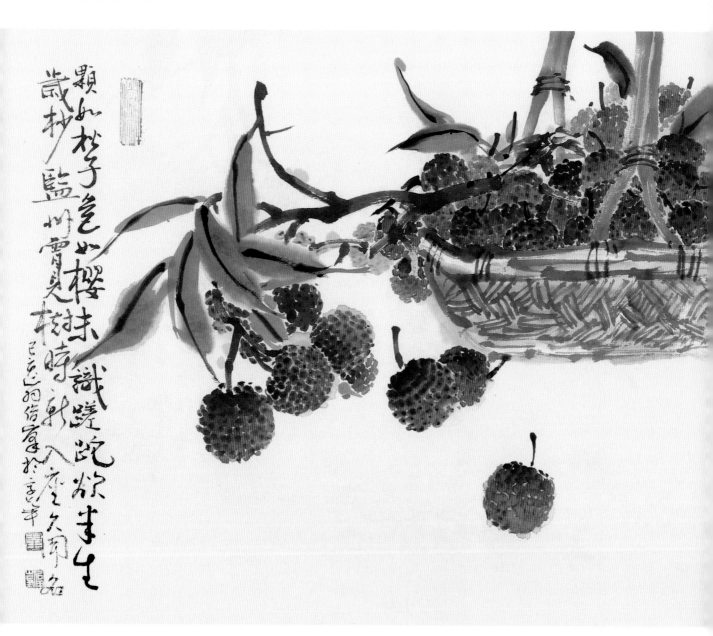

画法步骤

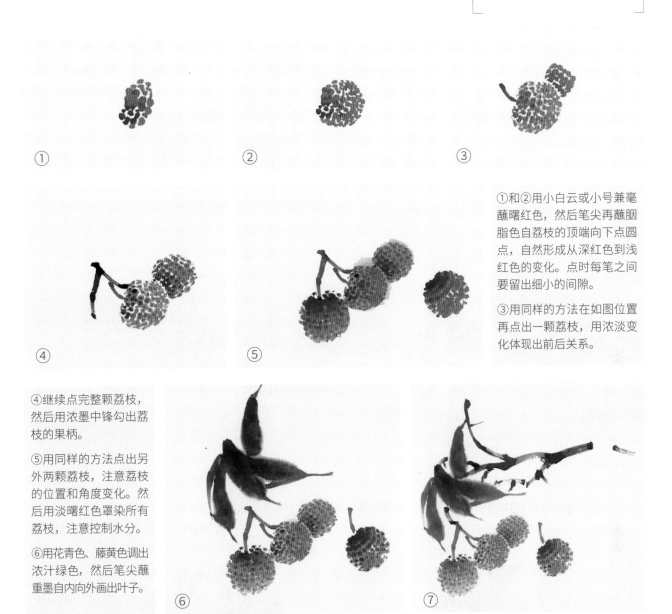

① ② ③

①和②用小白云或小号兼毫蘸曙红色，然后笔尖再蘸胭脂色自荔枝的顶端向下点圆点，自然形成从深红色到浅红色的变化。点时每笔之间要留出细小的间隙。

③用同样的方法在如图位置再点出一颗荔枝，用浓淡变化体现出前后关系。

④ ⑤

④继续点完整颗荔枝，然后用浓墨中锋勾出荔枝的果柄。

⑤用同样的方法点出另外两颗荔枝，注意荔枝的位置和角度变化。然后用淡曙红色罩染所有荔枝，注意控制水分。

⑥用花青色、藤黄色调出浓汁绿色，然后笔尖蘸重墨自内向外画出叶子。

⑥ ⑦

⑦狼毫蘸浓墨以中锋画荔枝的枝干，不宜画得太完整，注意留空。

⑧和⑨用狼毫蘸重墨先画出果篮近处的提手及其边缘轮廓，然后分组画出篮子结构，尽量一气呵成。

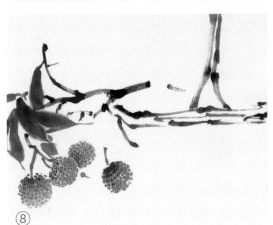

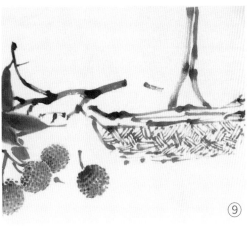

⑧ ⑨

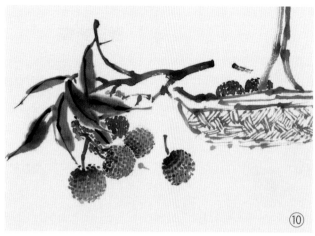

⑩

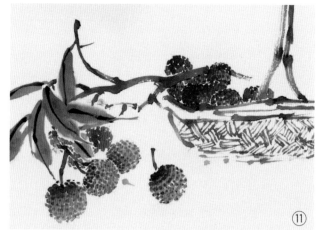

⑪

⑩趁叶子没完全干，用浓墨勾叶子的叶筋，勾出叶子中线即可。然后以同样的方法补出叶子后面的荔枝，并开始画篮子里的荔枝。

⑪继续往篮子里添加荔枝，注意荔枝的前后遮挡关系。

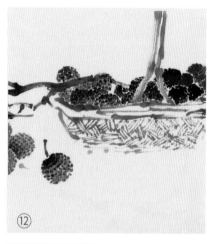

⑫

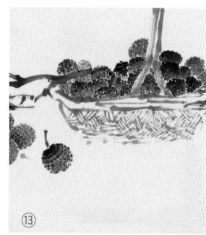

⑬

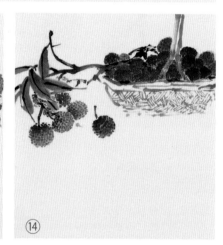

⑭

⑫和⑬继续添加荔枝，荔枝要有前后虚实变化，整体的外形不要太齐整，要有错落感。

⑭调淡曙红色，用白云笔罩染篮子里及叶子后面的荔枝，注意控制笔中的水量，不要太干也不要太湿。

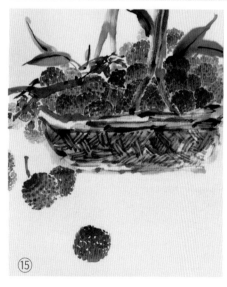

⑮

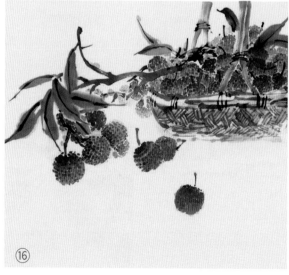

⑯

⑮和⑯在如图位置添加枝干和叶子，然后在叶子后面补几颗相对虚点的荔枝。接着用赭石色加淡墨通染果篮，注意适当留白，不要全部平涂，篮子边沿处可以多留空白，以体现出黑白对比。

⑰落款盖章，完成作品（见第34页）。

画法步骤

荔枝画法详解
荔枝白头翁

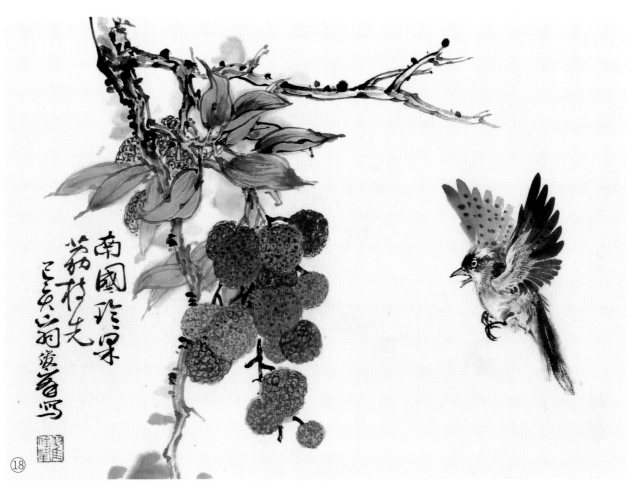

⑱

①

②

③

①此作品采用双勾的方式来完成，即
是先勾线后填色。用长锋狼毫双勾出
荔枝的主干，注意运笔要有顿挫和快
慢的节奏感。

②接着如图所示勾出最前面的三片叶
子，注意叶子的姿态要有变化。

③继续按前后关系勾出后面的叶子，
并勾出分枝。然后用胭脂色从荔枝的
顶部开始勾出荔枝表面的颗粒。

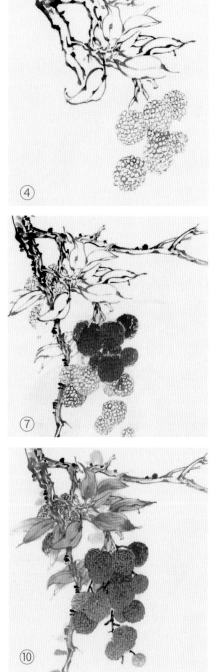
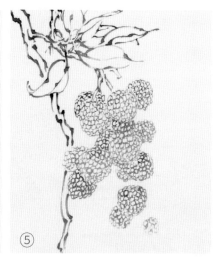
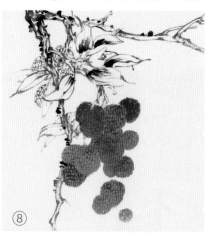

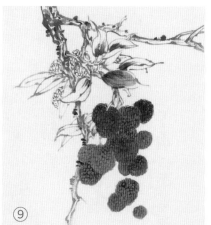

④

⑤

⑥

⑦

⑧

⑨

⑩

④继续用双勾的方式勾出荔枝的内外轮廓线，线条同样自上而下要有深浅虚实的变化。

⑤继续勾出其他荔枝，注意荔枝的前后关系，姿态要有所变化，不可千篇一律，同时要注意荔枝的聚散关系，整体外形也不可太过规整。

⑥继续添加荔枝并补充枝干。

⑦用曙红色加胭脂色调淡红色，自上而下，自前而后罩染勾过的荔枝。然后用浓墨皴染枝干的结构，用淡墨染枝干的暗部，用浓墨点苔。

⑧继续染剩余的荔枝。然后用淡墨自内向外皴染叶子的上部分。

⑨用花青色加藤黄色调出蓝绿色罩染叶子。

⑩继续染完所有叶子，然后用赭石色自外向内挑染叶子的尖部，再用淡绿色点青苔。用笔尖蘸胭脂色在之前勾过的荔枝表面的颗粒中点点，以表现荔枝表面的颗粒感，使之更加生动逼真。

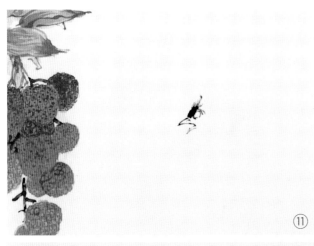

⑪

⑪蘸浓墨按步骤勾画出白头翁的嘴巴、眼睛以及额头羽毛。

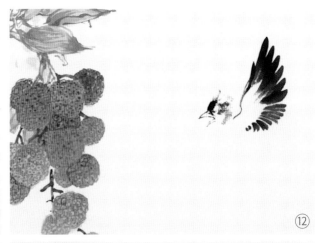

⑫

⑫继续用浓墨画出白头翁的耳部，蘸淡墨画出其后脑以其及颈部，再蘸浓墨自外而内、自上而下画出白头翁的翅膀。

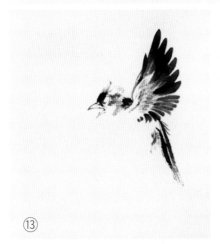

⑬

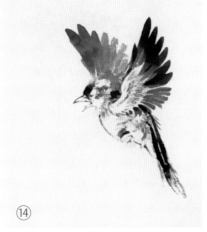

⑭

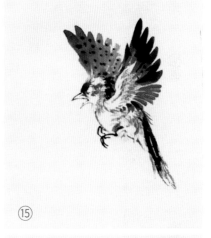

⑮

⑬散锋画出翅膀的覆羽，然后用浓墨自上而下画出白头翁的尾巴。

⑭继续画出左侧的翅膀，用墨要有虚实变化，接着虚笔画出白头翁的腹部。

⑮用小狼毫以中锋勾出白头翁的爪子，然后用浓墨点出翅膀上的斑纹。

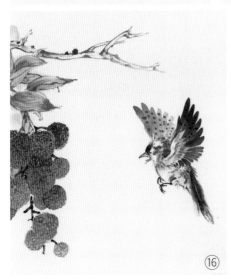

⑯

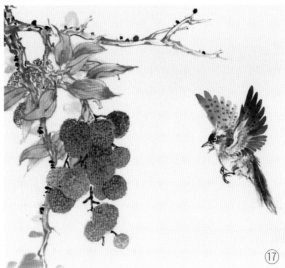

⑰

⑯用淡赭石色染白头翁的翅膀及其他深色部分，留出白色的头部、下颚及腹部。

⑰用焦墨点白头翁的眼睛。

⑱落款盖章，完成作品（见第37页）。

38/39

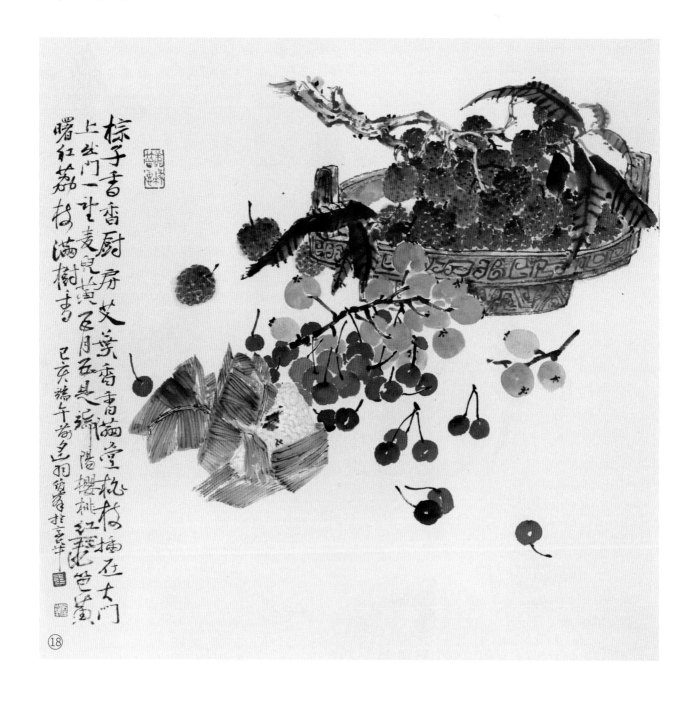

棕子書香廚房艾葉香香滿堂桃枝插在大門上出門一望麥兒黃五月五是端陽櫻桃紅粽色黃曙紅荔枝枝满樹青

己亥端午有感余羽翁再三豪华

画法步骤

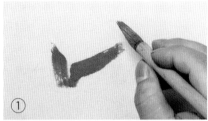

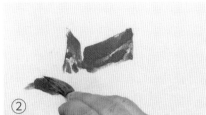

①和②用花青色、藤黄色稍调赭石色调出草绿色，然后用加键白云侧锋画出粽叶。

③用鹅黄色、赭石色和少量草绿色调出暖黄色，然后画出粽子的"三角形"形状。

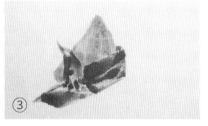

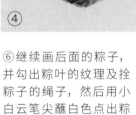

④用草绿色加重墨调出墨绿色，勾出粽叶的叶筋。然后用胭脂色加赭石色调暗红色，点出裸露的枣泥馅，注意形状要生动自然。

⑤继续在画好的粽子后面画一个包好的粽子。

⑥继续画后面的粽子，并勾出粽叶的纹理及拴粽子的绳子，然后用小白云笔尖蘸白色点出粽子上的米粒。

⑦用小白云蘸曙红色，笔尖稍蘸胭脂色点画樱桃。

⑧继续画出其他樱桃，注意樱桃的聚散、虚实关系。

⑨用浓墨勾出樱桃的果柄，注意樱桃的朝向。

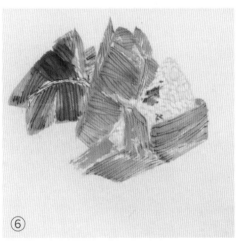

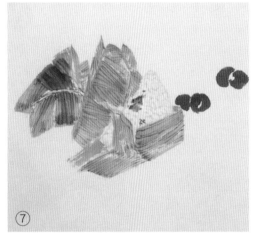

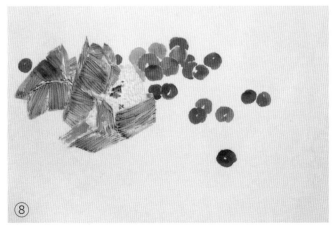

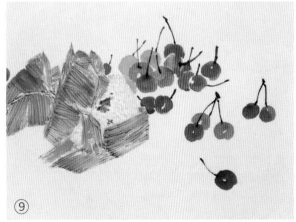

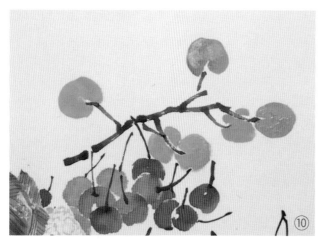

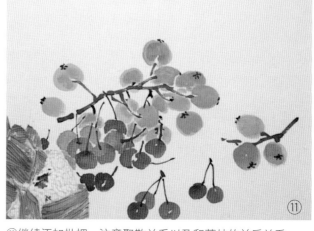

⑩在樱桃的后面添加一枝枇杷果。

⑪继续添加枇杷，注意聚散关系以及和荔枝的前后关系。

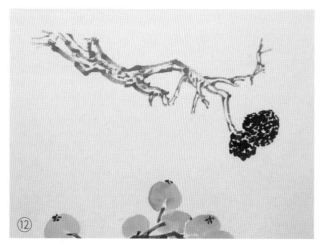

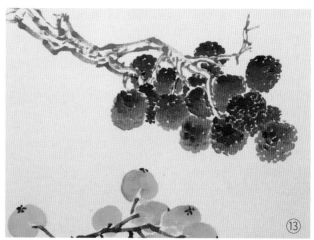

⑫在枇杷的上方画一枝荔枝，先从枝干画起。

⑬继续添加荔枝，注意荔枝的前后关系。

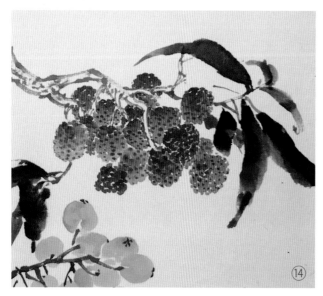

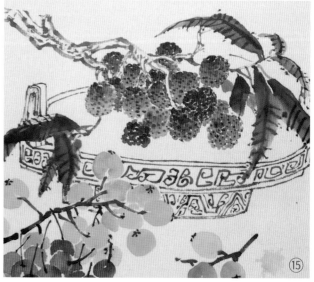

⑭在荔枝的右前方及左下方各添加一组叶子，注意两组叶子呈右多左少的状态。

⑮用浓墨勾叶筋，然后在荔枝的下方勾出青铜果盘的轮廓，并用写意的方式勾出青铜器上的鼎纹。注意青铜与荔枝及枇杷的前后关系。

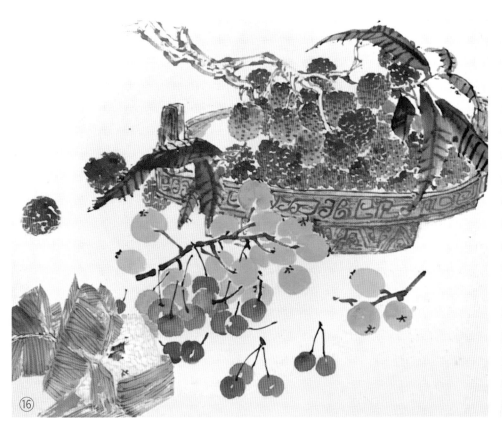

⑯继续在青铜果盘中添加荔枝，直至填满果盘的底部，然后在果盘的左下方添加几颗散落的荔枝，使之与果盘的荔枝形成聚散关系。用加键白云蘸花青色再调绿色及赭石色混染青铜果盘，注意颜色不要过于单一，形成以蓝色为基调，又泛有绿赭色的艺术效果。

⑰用浓墨勾出荔枝的果柄，然后调淡红色通染荔枝，填补荔枝上及荔枝之前的过多空白，使荔枝变得更加整体。

⑱调整细节，落款盖章，完成作品（见第40页）。

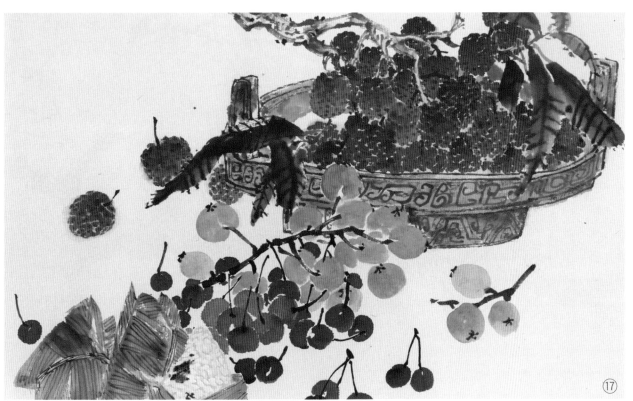

唐 张籍【成都曲】

锦江近西烟水绿，新雨山头荔枝熟。
万里桥边多酒家，游人爱问谁家宿？

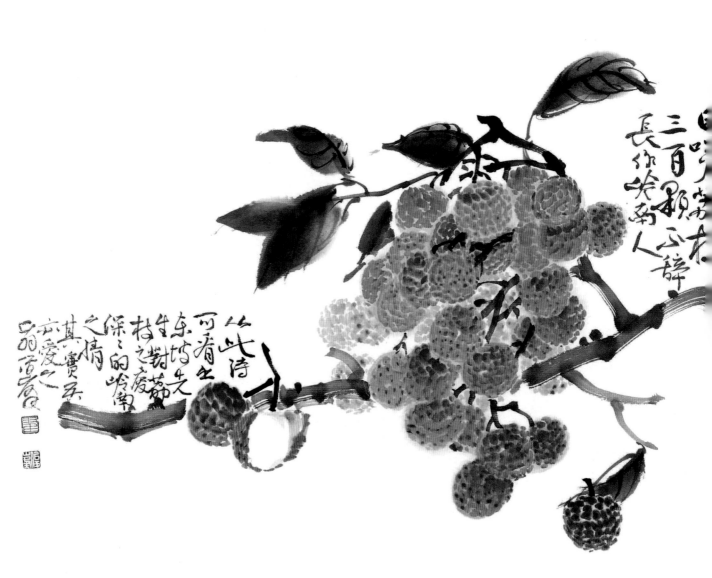

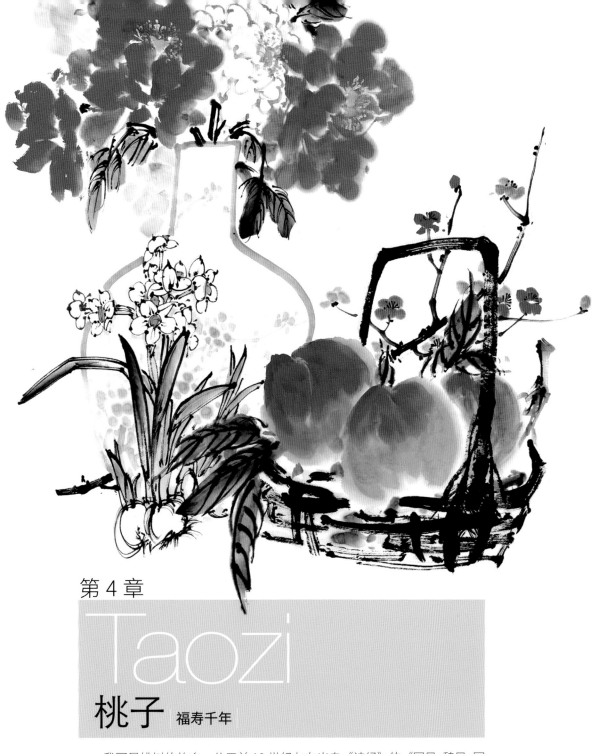

第 4 章

Taozi

桃子 福寿千年

　　我国是桃树的故乡。公元前 10 世纪左右出自《诗经》的《国风·魏风·园有桃》中就有"园有桃，其实之肴"的诗句。公元前 2 世纪之后，我国的桃树沿"丝绸之路"从甘肃、新疆经由中亚向西传播到波斯，在公元 15 世纪引进了英国。由此可见，桃子在我国有着漫长的历史。

　　在我国桃子不仅是一种常见的美味水果，人们更赋予了它许多内涵，关于桃的成语也有很多，如：投桃报李、桃花潭水、李白桃红、桃李成蹊、桃李争妍、桃李之教等。桃子在我国还是多子多福、富贵长寿、吉祥如意的象征。关于桃子的诗词歌赋美不胜举，如《诗经》中的"桃之夭夭，灼灼其华。"唐代诗人高蟾的"天上碧桃和露种，日边红杏倚云栽"。晋代文学家陶渊明的《桃花源记》，更把人们带入了一个令人神往的天地。如此桃子自然也是丹青墨客的笔下常客。

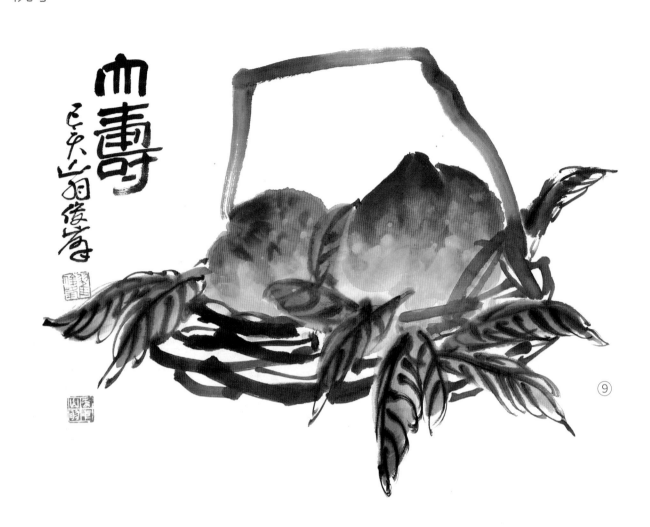

⑨

宋 黄庭坚 【诉衷情】

小桃灼灼柳鬖鬖，春色满江南。

雨晴风暖烟淡，天气正醺酣。

山泼黛，水挼蓝，翠相搀。

歌楼酒旆，故故招人，权典青衫。

画法步骤

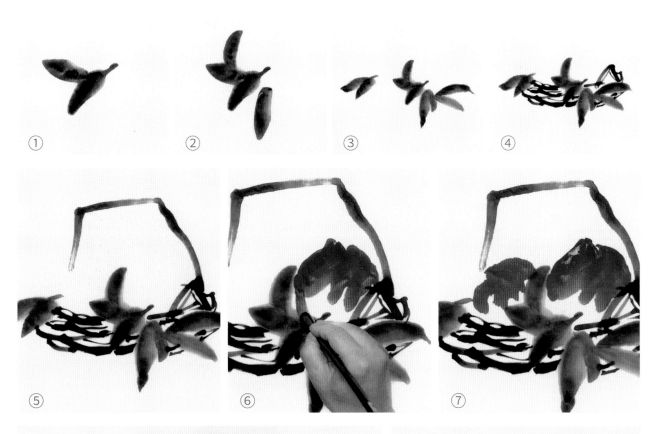

① ② ③ ④

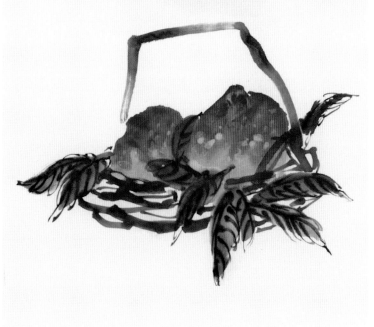

⑤ ⑥ ⑦

⑧

①和②用大号兼毫蘸浓花青色调和后，笔尖蘸浓墨自外向内连续画出一组桃子的叶子，注意叶子角度要有变化。

③继续添加叶子，如图位置在左侧再添加两片叶子。

④用狼毫蘸浓墨以中锋勾出果篮的主体部分，注意要错开叶子。

⑤继续勾出篮子的把柄，运笔要连贯有力，同时注意左下处要留空，不要和下面连接。

⑥和⑦用大号兼毫蘸浓曙红色，然后笔尖蘸胭脂色自上而下画出桃子，注意运笔要压下去，把笔用至笔根。继续画左侧的桃子，先画出桃子的上半部分。

⑧用鹅黄色自下而上皴点出桃子的下半部分，使红、黄两色自然融合。然后在篮子的右上方补画一片叶子，以使画面更加平衡，最后用浓墨勾出叶筋。

⑨落款盖章，完成作品（见上页）。

寿桃桃花

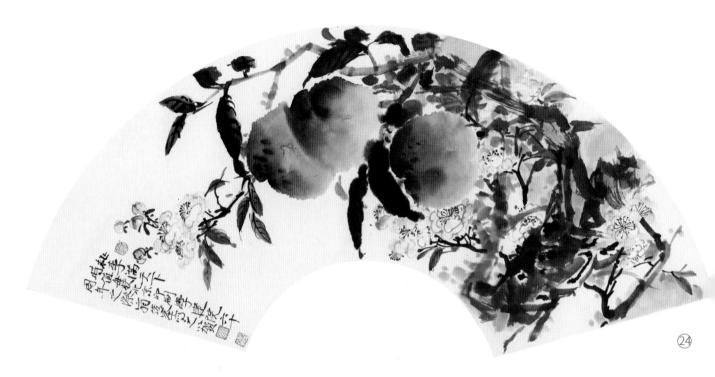

㉔

这幅扇面作品是为母校北京印刷学院建校六十周年而作，画面看似『不合理』地将成熟的桃子和桃花画在了一起，其实这种画法在古画里很常见，寓意福寿长春、吉祥如意，时值校庆之际，略表对母校校庆的美好祝福。

画法步骤

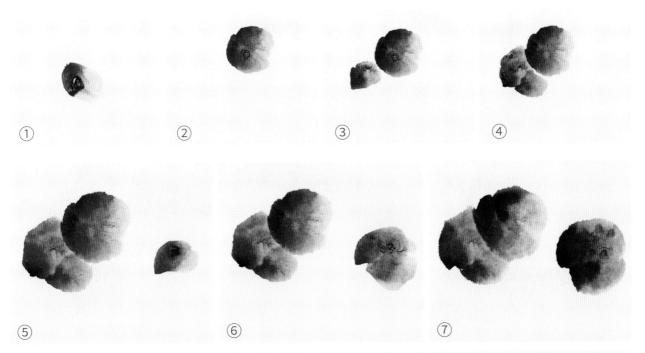

① ② ③ ④

⑤ ⑥ ⑦

①和②用大号兼毫蘸藤黄色调匀，然后笔尖蘸胭脂色调和后自上而下点画出桃子的下半部分，然后以同样的方法画出上半部分。

③和④以同样的笔法画出后下方的桃子。

⑤和⑥以同样的方法从上到下画出第三颗桃子，注意聚散关系。

⑦用花青色、藤黄色调出淡绿色稍染桃子的下半部分，使桃子的色泽更接近现实，注意颜色一定不要太浓。

⑧ ⑨ ⑩

⑪

⑧和⑨用狼毫或兼毫蘸浓墨（不要有太多水分），用皴擦的笔法自下而上画桃树的老干。

⑩继续画树干，勾出右下的外轮廓，并向左上方画桃树的分枝。

⑪继续皴擦树干，并自然呈现浓淡的变化，然后用浓墨点出树上的结疤。

⑫继续向左上方画枝干，注意运笔要松，控制水分，水分不要太大。

⑬继续以虚笔画枝干，并串联桃子，注意枝干的前后穿插关系。

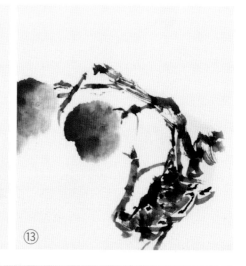

⑭

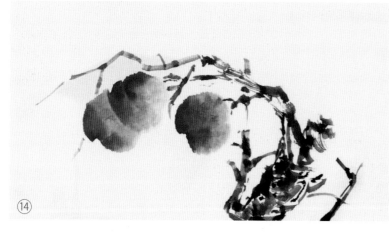

⑭如图所示继续画枝干，注意掌握树干从粗到细的变化。

⑮～⑰用勾线笔蘸胭脂色，按步骤勾出碧桃（多瓣）桃花，注意桃花的前后关系，颜色要有深浅变化。

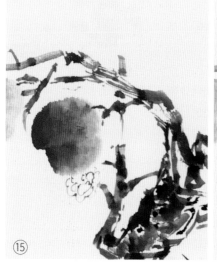

⑮

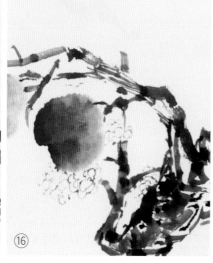

⑯

⑰

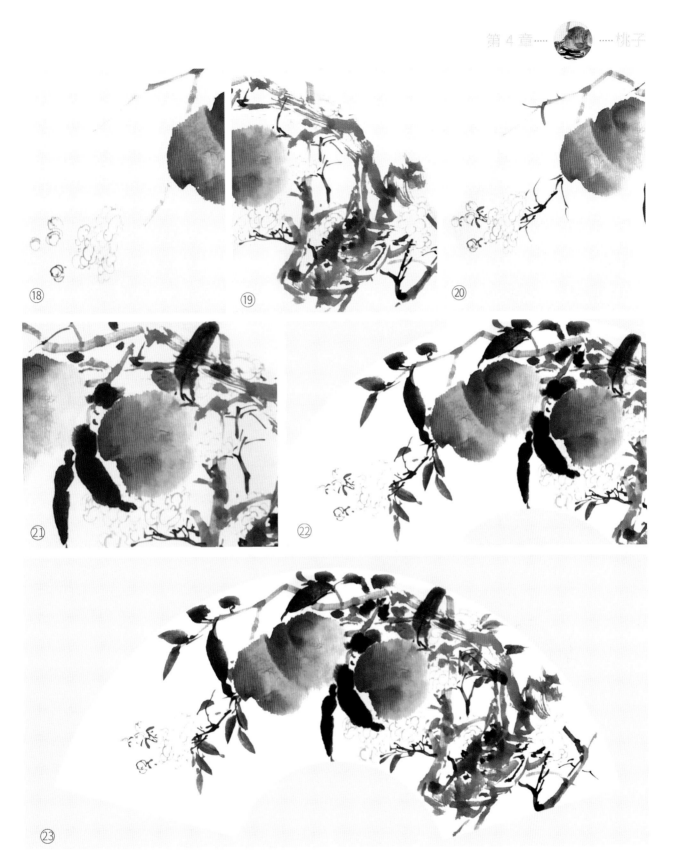

⑱
⑲
⑳
㉑
㉒
㉓

⑱如图所示，继续在枝干的末端勾出桃花，并勾出花苞。

⑲蘸浓墨用细笔添加细枝干，然后勾出桃花的花柄，并勾出叶柄。

⑳继续向枝干末端添加细枝及叶柄，并用胭脂色调墨点出花苞的花托。

㉑～㉓用花青色和藤黄色调汁绿色，调匀后用笔的上半部蘸浓墨，自内向外画出桃子的叶子。继续画所有的叶子，并用绿色笔尖蘸胭脂色及墨，稍微调和后画花枝上的嫩叶。

㉔用淡曙红色稍染花瓣，用胭脂色加赭绿色调淡红色画后面的桃子。然后用淡赭墨点苔。最后落款盖章，完成扇面作品（见第 48 页）。

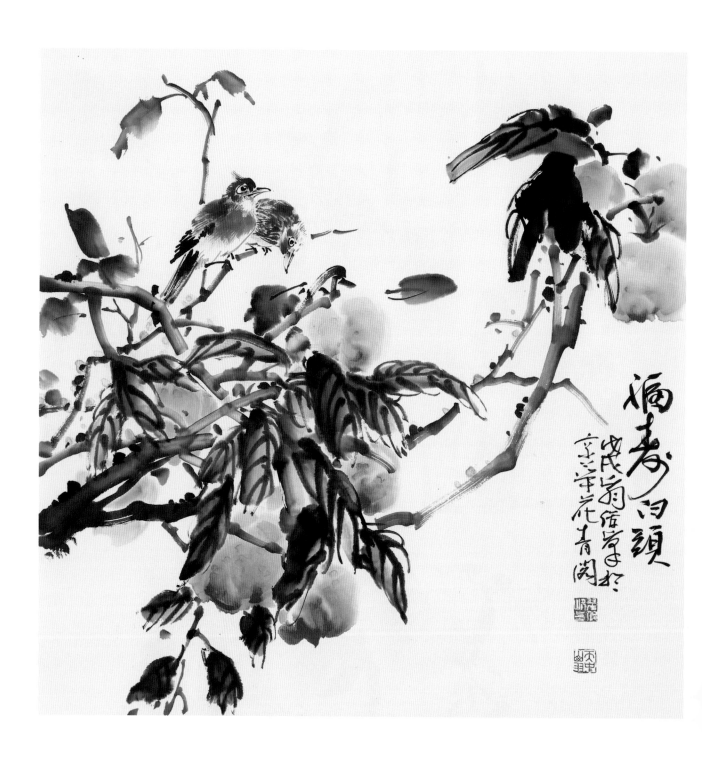

偏春已白頭
戊戌翁偶草者於
辛亥年花青闽

第 5 章

Putao

葡萄 琼枝玉液

　　葡萄是生活中比较常见的一种水果，在全球分布广泛。成熟的葡萄既可直接食用，又可晒干后做葡萄干，葡萄还可以酿成美味的葡萄酒，因此深受人们的喜爱。我国古代的葡萄栽培是外来移植的，原生地在黑海和东地中海沿岸一带及中亚细亚地区。

　　自古以来我国也不乏关于葡萄的诗词名篇，最为熟悉的莫过于唐代王翰的《凉州词二首·其一》了，诗曰："葡萄美酒夜光杯，欲饮琵琶马上催。醉卧沙场君莫笑，古来征战几人回。"此杯、此酒、此诗就把边地军营开怀痛饮的画面描绘得神采动人，淋漓尽致。

　　如此晶莹剔透、色味俱全的水果自然也是画家们的笔下常客，自古以来有关的名家杰作不少，明代徐渭的《墨葡萄》中葡萄倒挂枝头，鲜嫩欲滴的形象，刻画生动，笔墨淋漓，为后人画葡萄留下了极好的范本。

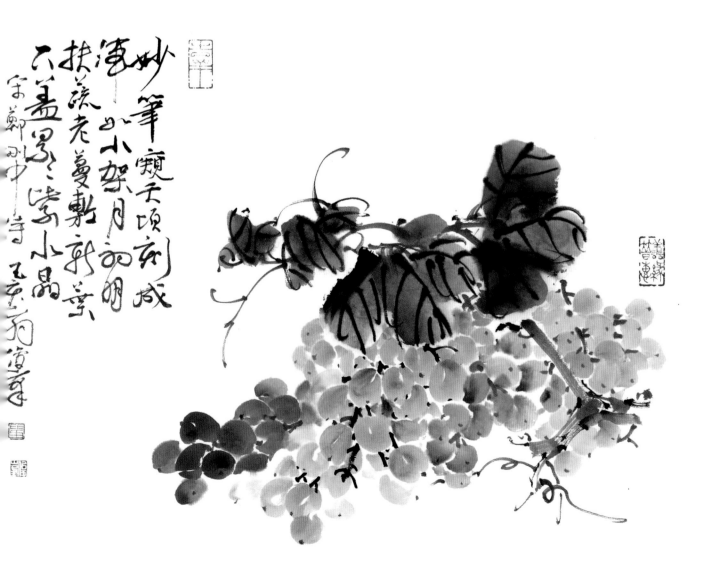

一串葡萄

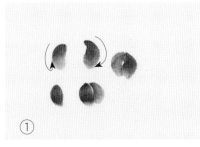

①

②

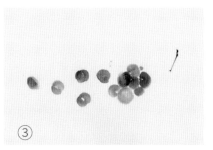

③

①用羊毫笔尖蘸紫色再与胭脂色调和，保持笔肚部分为单色，如图所示自上而下再回锋画出葡萄的左侧，调转笔的方向再用同样的方法画出葡萄的右半部分，画时可以在两笔之间留出高光点，增加葡萄的光亮感。

②和③以同样的笔法尝试加花青色来画不同色泽的葡萄。

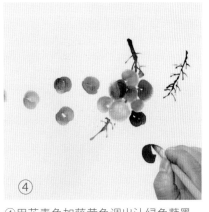

④

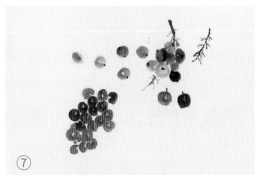

⑤

⑥

④用花青色加藤黄色调出汁绿色蘸墨，来画葡萄的果枝及果柄，也可以直接用浓墨来画。尝试多加胭脂色来画偏紫红色的葡萄。

⑤和⑥在画面左下方蘸紫色调胭脂色画一串紫红色葡萄。

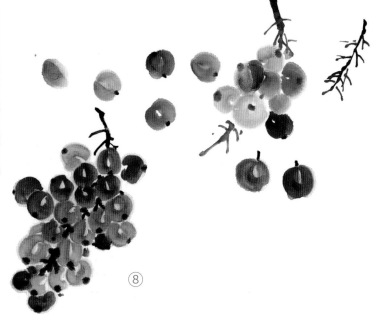

⑦

⑦和⑧画葡萄时注意葡萄的前后穿插关系，不要把每颗葡萄都画成完整的，另外要注意一串葡萄的整体外形，不用太过规整或是对称。

⑧

画法步骤

①用紫色蘸胭脂色调出紫红色画葡萄。

②继续向下方画葡萄，尽量一气呵成。

③继续完成其他葡萄，注意前后关系。

④继续画完一整串葡萄，注意整体外形的起伏错落关系。

⑤在画面的左下方画几颗散落的葡萄，与右侧整串葡萄形成聚散关系。

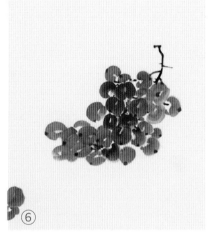

⑥蘸浓墨用中锋的方式勾点整串葡萄的果枝、果柄与果脐。

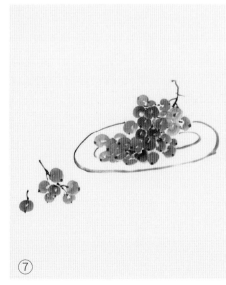

⑦继续完成左下方的葡萄，然后用淡墨勾出右侧葡萄下的白盘子，画时不要太刻意将盘子画成正圆形，运笔要轻松。

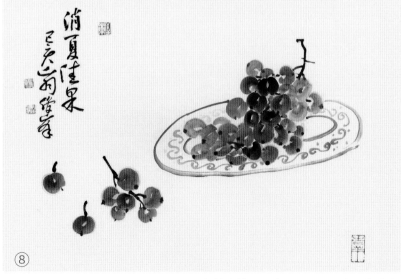

⑧用淡墨勾出白盘子的花纹，不仅要注意花纹的透视变化，且要和盘子的轮廓方向保持一致。如图位置在画面左侧再加一颗葡萄，在构图上打破图⑦黄线所示的直线关系，形成上图所示的起伏关系，增加画面的生动性。落款盖章，完成作品。

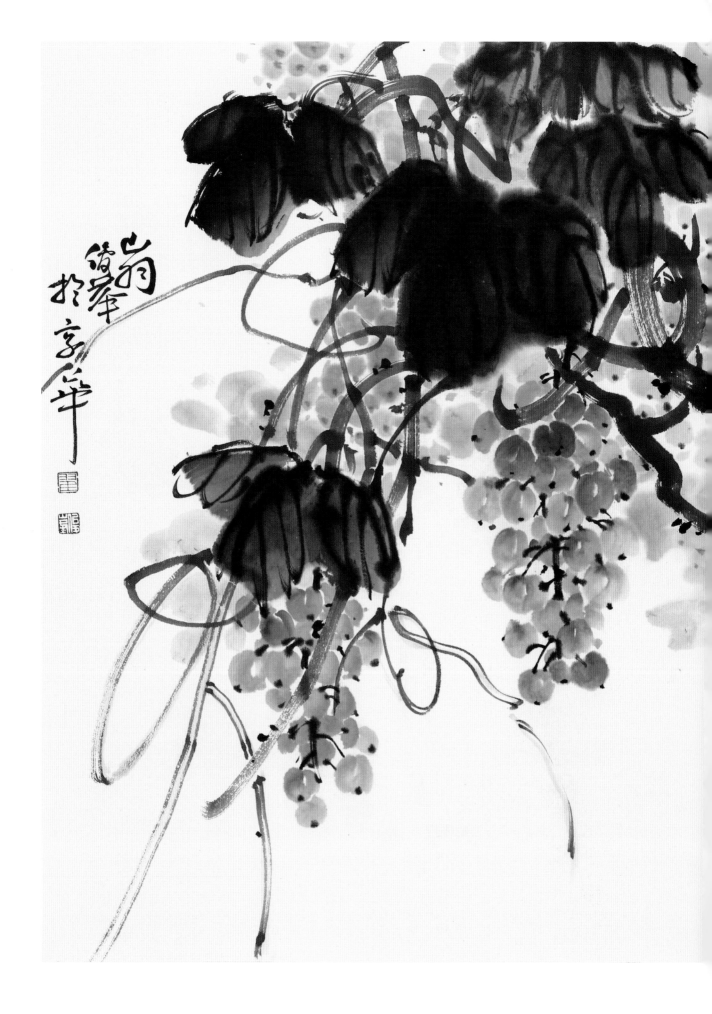

画法步骤

①和②用大号兼毫先蘸水然后笔尖蘸焦墨，调和后以侧锋压至笔根的笔法画葡萄的叶子。注意叶子的聚散关系。

③用中锋画葡萄的藤蔓。

④用白云笔蘸胭脂色和花青色调出紫色自上而下画紫葡萄。

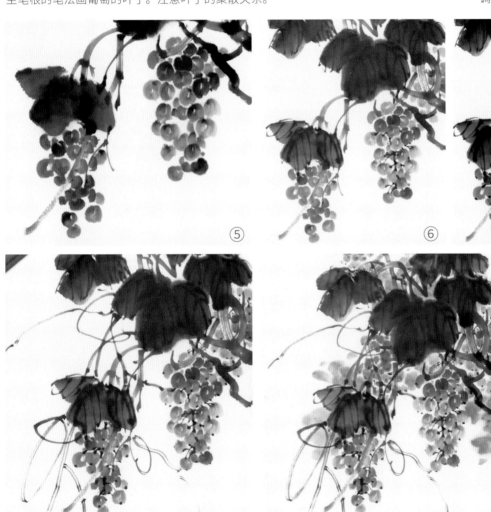

⑤继续在左下方画出一串葡萄，葡萄面积比右侧要小。

⑥和⑦趁叶子未干，用重墨勾出叶筋，然后勾点葡萄的果柄及果脐。

⑧用狼毫蘸浓墨以中锋用笔画出葡萄的藤蔓，注意藤蔓的穿插关系，线条要流畅有力、疏密有致、虚实相间。

⑨用淡紫色点出画面后面的虚葡萄，用淡墨点出后面的虚叶子，以此增强画面的整体感及虚实关系。

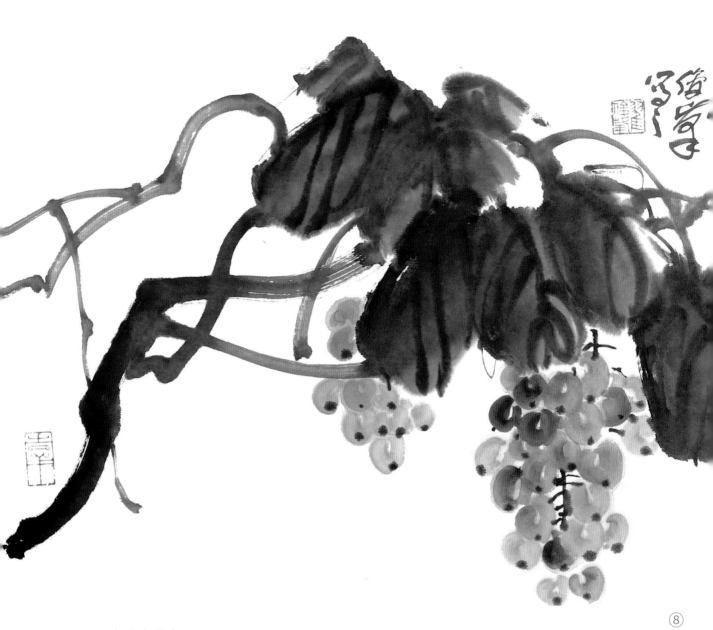

⑧

唐 王瀚【凉州词二首·其二】

葡萄美酒夜光杯，欲饮琵琶马上催。

醉卧沙场君莫笑，古来征战几人回。

画法步骤

①和②葡萄的叶子要用大号兼毫来画，先蘸水然后笔尖蘸焦墨，调和后侧锋压至笔根来画，根据叶子的角度和画面的需要选择以几笔完成，最多是五笔画完。

③继续在之前叶子的左上方以五笔画一片完整的叶子，右侧出画面再添一片叶子。

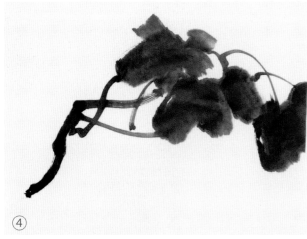 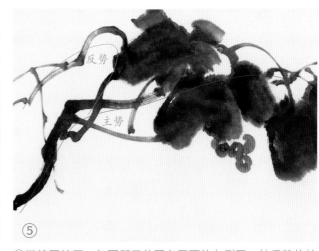

④用狼毫或是兼毫蘸焦墨调和后自左下方到右上方画出葡萄的藤蔓，注意枝干的穿插关系，运笔要一气呵成。

⑤继续画枝干，如图所示位置在画面的左侧画一枝反势的枝干。国画讲究"势"，画面要有主势和反势，这个画面以主势为主，反势为辅，二者相互矛盾又相互协调，以增加画面的动感和生动性。

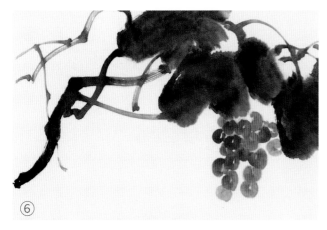 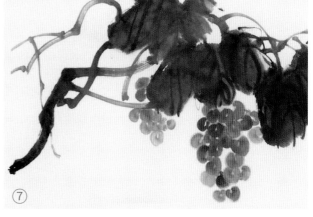

⑥和⑦用胭脂色调紫色再加少许花青色在右侧叶子的下方画一串葡萄，接着在左侧用稍淡点的颜色再画一串葡萄，与右侧的葡萄形成虚实和多少的变化关系。

⑧如图所示，用重墨勾点葡萄的果柄和果脐，最后落款盖章，完成作品（见上页）。

Luobo

萝卜 | 清白人家

　　萝卜是我们生活中比较常见和重要的蔬菜，萝卜有红皮、白皮、绿皮红心等不同的品种。萝卜在我国也有独特的地域文化，如一个萝卜一个坑、冬吃萝卜夏吃姜、十月萝卜赛人参等，也有用"熟食甘似芋，生荐脆如梨"的句子来形容萝卜的美味。

　　在画家眼里，一切美好皆可入画，生活是艺术之源，从生活中挖掘无尽的创作素材，让作品为广大群众所喜爱，真正做到艺术为人民服务。

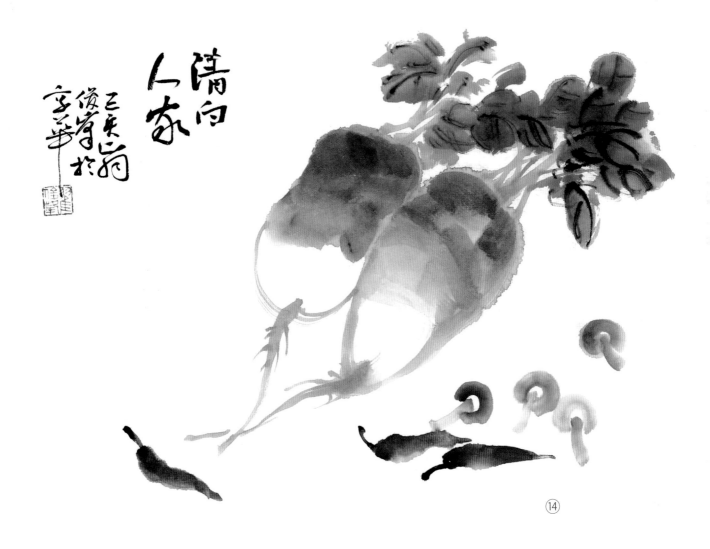

①用藤黄色、花青色再稍调赭石色调出草绿色，侧卧锋画出萝卜的顶部。

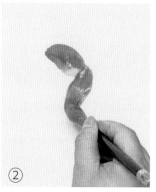

②用同样的颜色卧锋画出下面的部分，注意一笔要呈现墨色的深浅变化。

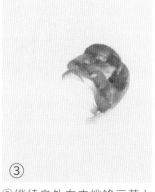

③继续自外向内挑锋画萝卜青色的部分。

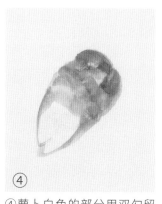

④萝卜白色的部分用双勾留白的方式来体现。

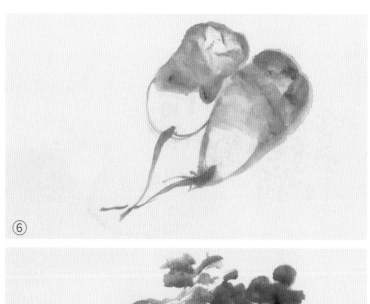

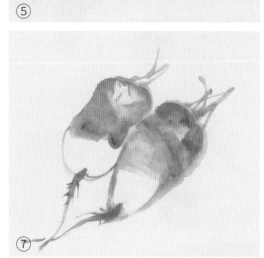

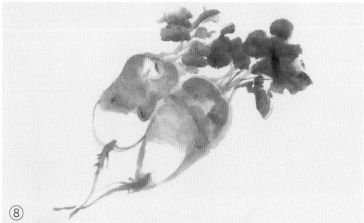

⑤蘸草绿色用笔尖自内向外勾出萝卜的根须。

⑥和⑦以同样的方法画出左侧的萝卜，注意前后关系，接着再用笔锋勾出萝卜的叶柄。

⑧用浓藤黄色、花青色再稍调赭石色调出深绿色，以侧锋结合卧锋的方式点画出萝卜的叶子。

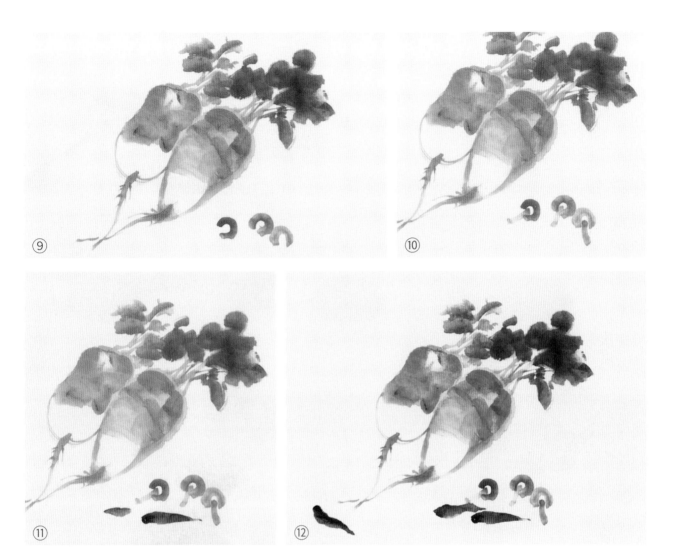

⑨

⑩

⑪

⑫

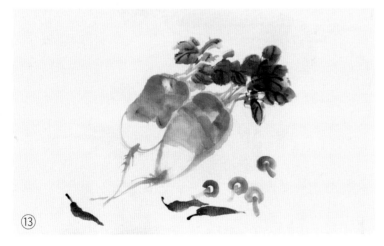

⑬

⑨和⑩用兼毫蘸赭石色调少许墨，以中锋转笔的方式画出蘑菇的顶部，接着用中锋画出蘑菇的柄部。

⑪和⑫用兼豪蘸曙红色，然后笔尖略蘸胭脂色自左向右行笔画出红辣椒，注意三者的聚散关系。

⑬用狼毫蘸浓墨以中锋画出辣椒的柄部，注意角度要有变化，然后继续勾出萝卜叶的叶筋。

⑭最后落款盖章，完成作品（见第 61 页）。

红萝卜

①

②

③

④

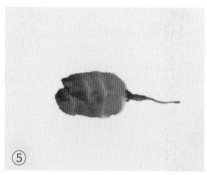

⑤

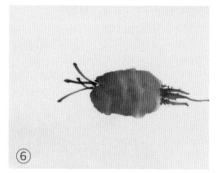

⑥

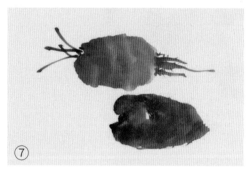

⑦

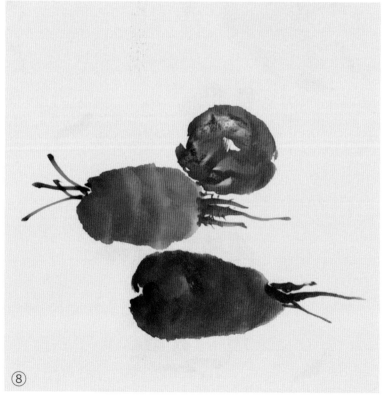

⑧

①～③这里画的是红萝卜亦称水萝卜，颜色属于冷红色。画时先将毛笔打湿后调曙红色然后笔尖蘸胭脂色，调和后侧锋从萝卜的顶部开始画起，如图所示自上而下、自外向内地画。

④和⑤继续向下画完萝卜的主体部分，然后以中锋向后画出萝卜的根部，注意线条要有起伏的变化，不要画得太直。

⑥～⑨调绿色稍蘸墨画出萝卜的叶柄，然后以同样的方法画出另外两个萝卜。在画多个萝卜时应注意萝卜的前后错落、聚散关系。

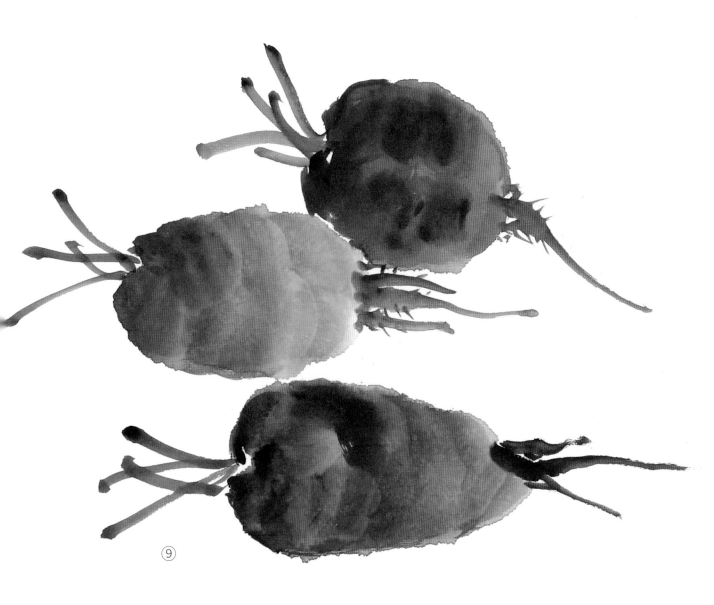

⑨

宋 刘子翚 【园蔬十咏·萝卜】

密壤深根蒂，风霜已饱经。

如何纯白质，近蒂染微青。

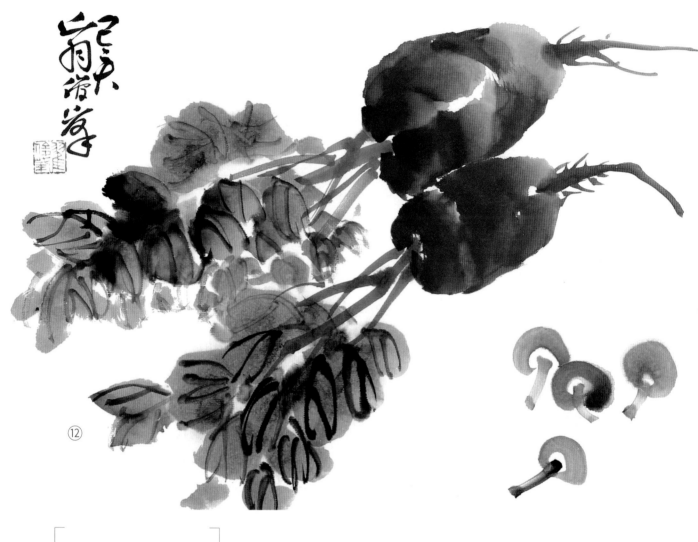

⑫

画法步骤

① ② ③

①～③先调曙红色然后笔尖蘸胭脂色，调和后侧锋从萝卜的顶部开始画起，如图所示自上而下、自外向内里画出萝卜的主体部分。

④

⑤

⑥

⑦

⑧

④蘸曙红色以中锋行笔向后画出萝卜的根部，注意线条要有起伏的变化，不要画得太直。

⑤和⑥然后以同样的方法画出旁边的一颗萝卜。

⑦和⑧调浓绿色稍蘸墨自内向外画出萝卜的叶柄。

⑨和⑩调绿色连续点出萝卜的叶子，可以通过加墨的方式体现叶子的深浅虚实变化，运笔要有大小变化，不要千篇一律。

⑪用浓墨在叶子半干的时候勾出叶筋，然后用赭墨画出几个散落的小蘑菇，注意蘑菇的角度及聚散关系。

⑫落款盖章，完成作品（见上页）。

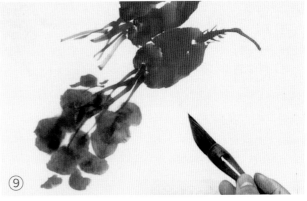

⑨

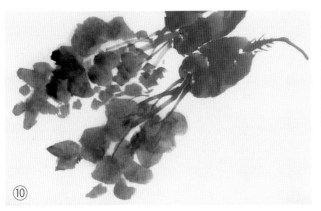

⑩

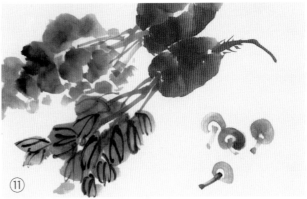

⑪

Baicai

白菜 百财纳福

　　白菜是日常生活中最为常见的蔬菜之一，不仅如此，白菜还有着悠久的栽培历史，白菜原产于我国，据考证在我国新石器时代的西安半坡原始村落遗址发现的白菜籽距今已有 6000 多年。

　　民间谚语有云："百菜唯有白菜好"，白菜被人称为"百菜之王"。白菜自古深得人们的喜爱，刘禹锡有诗云："只恐鸣驺催上道，不容待得晚菘尝。"他竟然把未能吃到晚秋的菘菜当作一种遗憾（"菘菜"即是白菜）。国画大师齐白石不但爱吃，更爱画白菜，他有一幅大白菜作品，其上点缀着几颗鲜红的辣椒，并题句说："牡丹为花中之王，荔枝为百果之先，独不论白菜为蔬之王，何也。"足见齐老对白菜的喜爱。

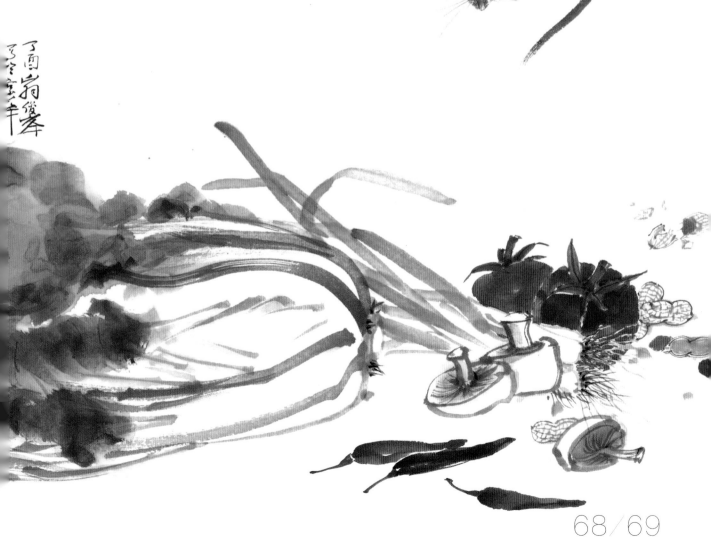

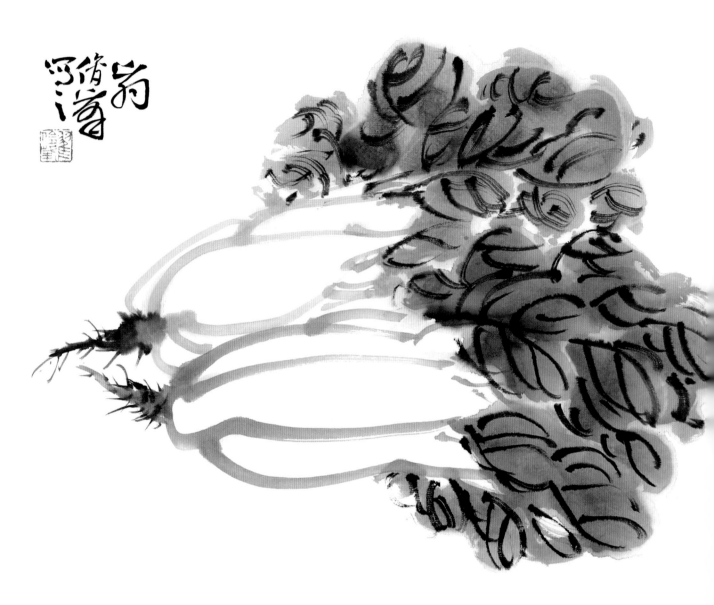

画法步骤

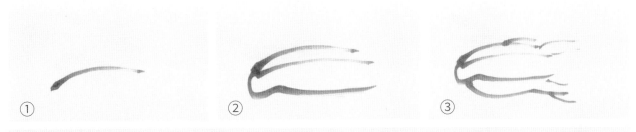

①用藤黄色和花青色稍加赭石色调出绿色，然后自白菜根部向右，以中锋画出白菜帮。

②和③继续画完其他部分的白菜帮，注意靠边缘位置的线条相对密集点。

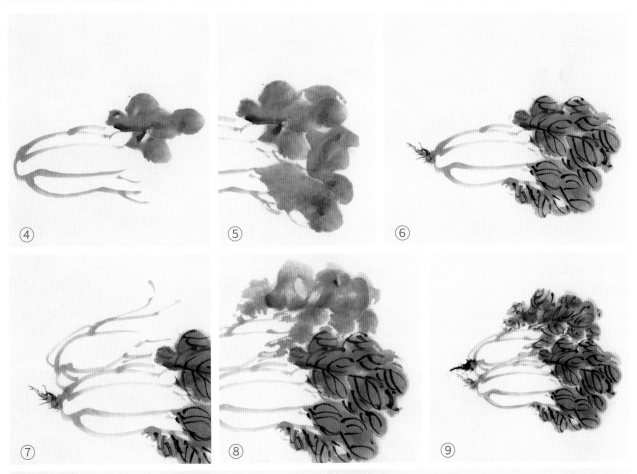

④～⑥用藤黄色、花青色、赭石色调出绿色，再用笔尖蘸墨侧锋连续画出白菜的叶子。然后用浓墨勾出白菜的叶筋。用赭绿色向外画出白菜根，接着又蘸墨向外挑锋勾出白菜的根须。

⑦～⑨以同样的方法在后面再画一棵白菜，注意两者的前后关系。

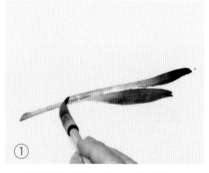

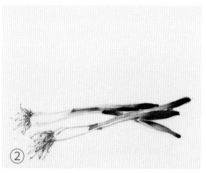

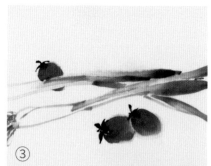

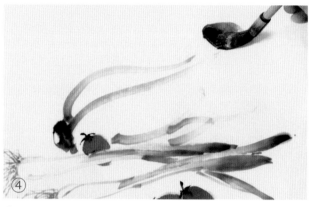

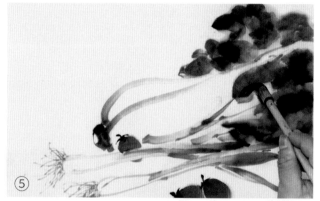

①用藤黄色和花青色调出绿色，再用笔尖蘸浓墨，然后中锋自右向左画大葱的叶子部分。

②继续勾出葱白部分，然后用绿色稍加赭石色和墨调和后用细狼毫勾出大葱的根须，画根须时要乱中有序。

③调曙红色稍蘸胭脂色，在大葱的两侧画三个小西红柿，注意其聚散关系。

④在大葱的后面画一棵白菜，先从白菜根画起，然后以中锋淡墨勾白菜帮。

⑤～⑧调绿色再蘸浓墨画白菜叶，以同样方法在后面再画一棵白菜。最后蘸重墨勾出叶筋，并用淡墨渲染白菜的结构。

⑨落款盖章，完成作品。

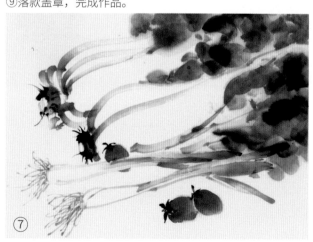

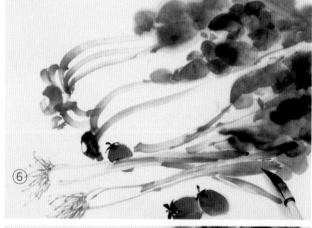

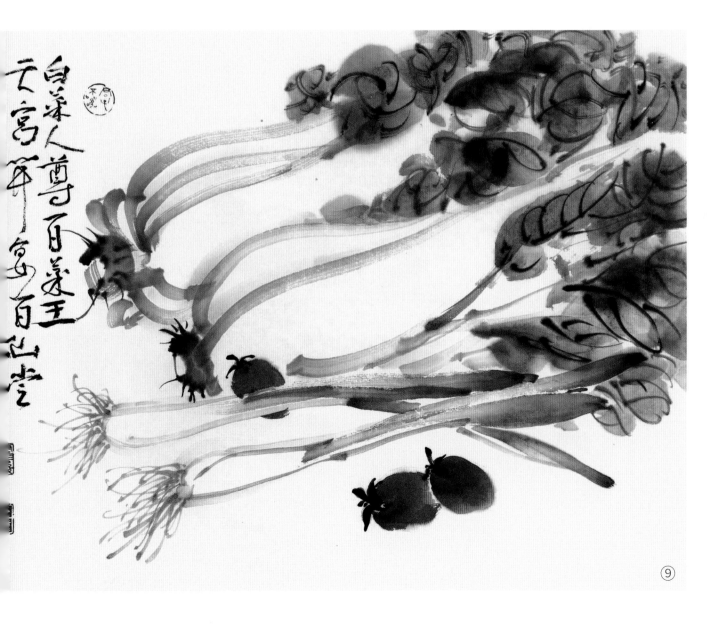

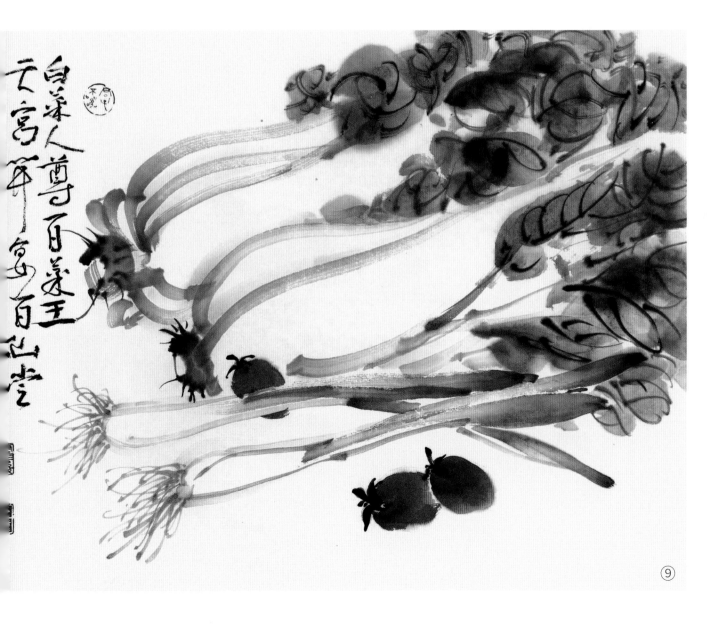

⑨

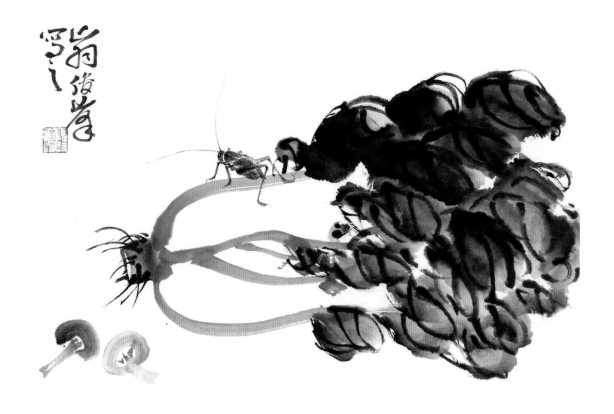

画法步骤

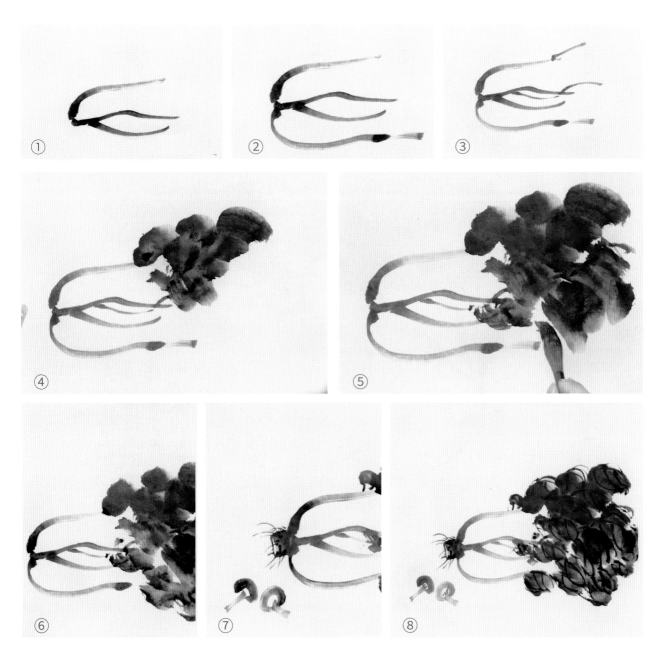

这幅画的是纯水墨的白菜。这种纯水墨的画法和之前的相同，只不过是把颜色换成了墨，在画的过程中更多的是要注意墨色的深浅变化，也是所谓的"墨分五色"，通过墨色的深浅变化来呈现白菜本身深浅的变化。对于白菜上蝈蝈的画法详见本套丛书中的《田园精灵 写意花鸟画草虫画法解析》。

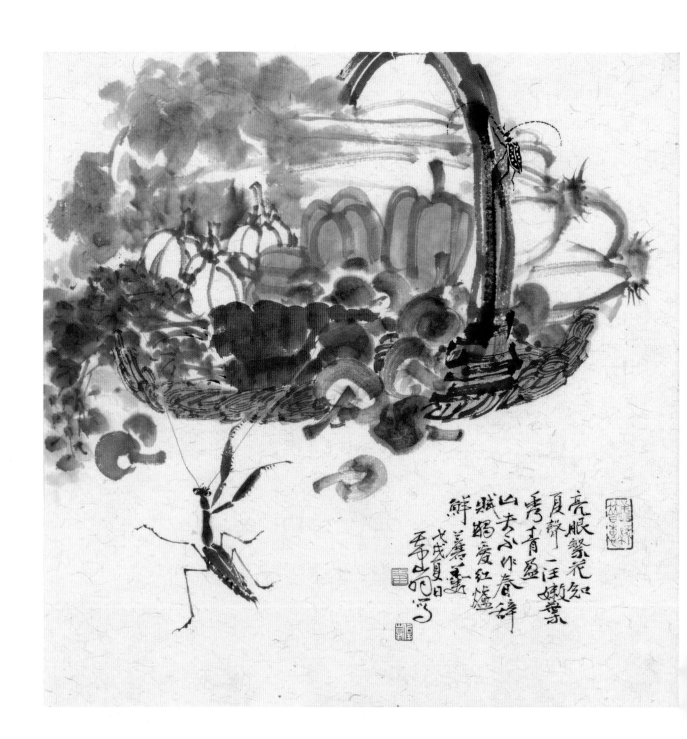

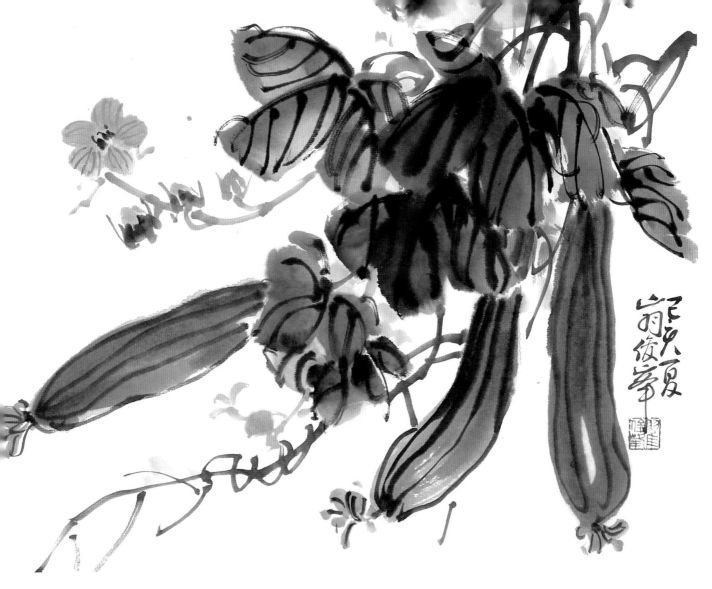

第 8 章

Sigua

丝瓜 丝香引蔓

　　丝瓜为一年生攀援藤本植物，也是生活中比较常见的一种蔬菜。据研究，丝瓜有美容功效，能保护皮肤，使皮肤洁白、细嫩，消除斑块，是不可多得的美容佳品，故丝瓜汁有"美人水"之称。丝瓜的功效早在宋代诗人赵梅隐《咏丝瓜》中得到印证："黄花褪束绿身长，百结丝包困晓霜。虚瘦得来成一捻，刚偎人面染脂香。"由此可见，古人早就在用丝瓜美容。

　　宋代诗人杜汝能在《丝瓜》中写道："寂寥篱户入泉声，不见山容亦自清。数日雨晴秋草长，丝瓜沿上瓦墙生。"这富有画面感的诗句，总能勾起画家们挥毫的欲望。对于画家来说，丝瓜修长的体型，黄艳的瓜花，飘逸蜿蜒的藤蔓极易入画，是丹青墨客所钟爱的绘画题材。

①～③丝瓜的叶片呈三角形或近圆形，通常为掌状 5～7 裂，一般画丝瓜叶子时会概括成 3～5 笔。可以直接画成墨叶，也可以如图所示先调绿色，然后再蘸焦墨调和后侧锋画出叶子，画叶子时要注意其前后、聚散、虚实关系。

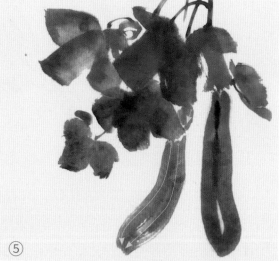

④和⑤以浓墨中锋画丝瓜的藤蔓，然后用大号兼毫蘸深绿色两笔画出一根丝瓜。以同样的方法画出左侧的丝瓜。

⑥继续在左侧再画一根丝瓜，然后用鹅黄色稍调硃磦色画出丝瓜花及花苞，再蘸墨绿色，以勾点出花托及藤蔓。

⑦调硃磦色，再用笔尖蘸胭脂色点出丝瓜花的花蕊，并连续勾出花筋。接着用狼毫蘸浓墨勾出叶子的叶筋。

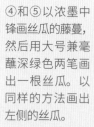

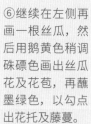

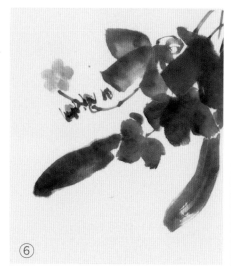

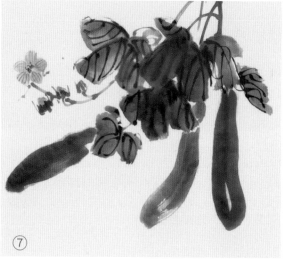

画法步骤

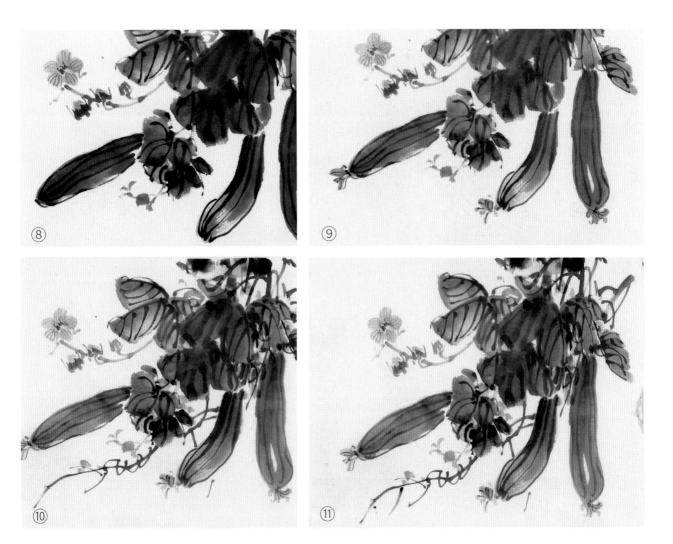

⑧蘸浓墨用中锋的笔法勾出丝瓜的结构线，在下面叶子下方再添加一片叶子及新芽，以增加叶子向下的动感。

⑨在丝瓜的尾部添加丝瓜花，并用赭墨勾出花筋。

⑩和⑪以中锋画出丝瓜的藤蔓，注意藤蔓的走向。然后用淡墨绿色以虚笔填补画面中过多的空白，使画面变得更加整体统一，并进一步增强画面的虚实、深浅的对比，完善画面。

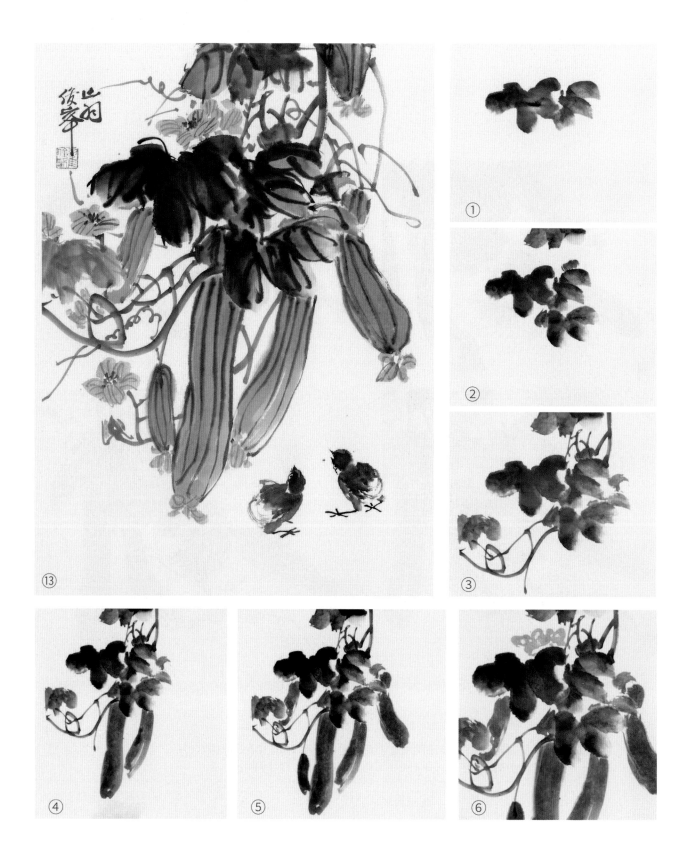

①

②

③

④

⑤

⑥

⑬

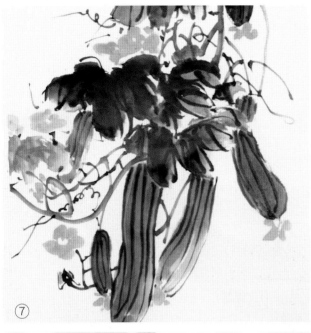

⑦

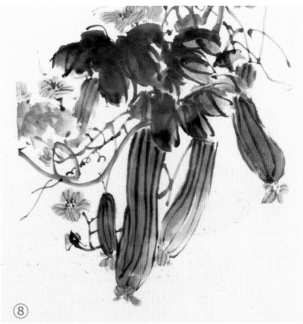

⑧

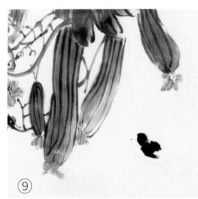

⑨

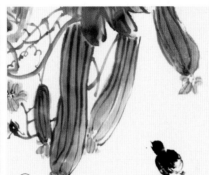

⑩

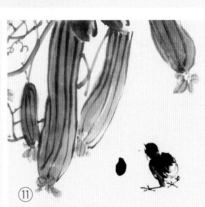

⑪

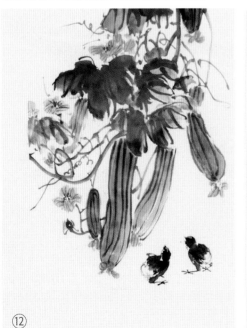

⑫

①和②用大号兼毫蘸浓墨，以侧锋画丝瓜的叶子，注意叶子的组合关系。

③用狼毫蘸浓墨，以中锋画出丝瓜的藤蔓，线条要流畅有力。

④和⑤调绿色画出几根丝瓜（具体方法同之前示范）。

⑥和⑦如图所示，用鹅黄色点画出丝瓜花，并用狼毫蘸浓墨勾出丝瓜的藤蔓，注意聚散穿插关系。

⑧用赭石色勾出丝瓜花的花筋。

⑨～⑪在丝瓜的下面画两只小鸡，画小鸡时先从头部和背部画起，然后画小鸡的翅膀，接着用虚笔画出小鸡的尾部及爪子。

⑫以同样的步骤在左侧画出另外一只小鸡，注意小鸡的动态。

⑬落款盖章，完成作品（见上页）。

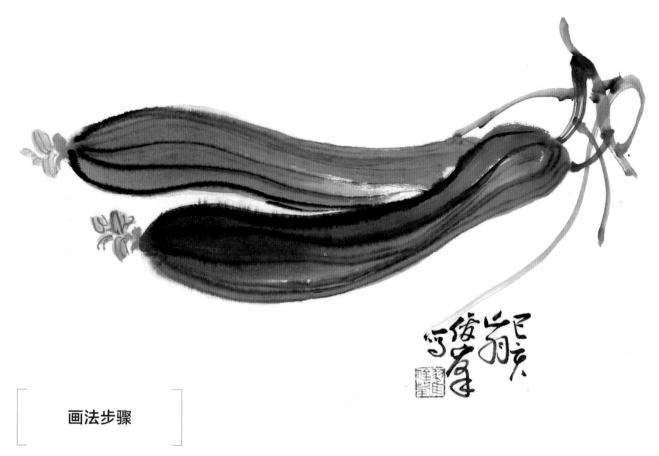

画法步骤

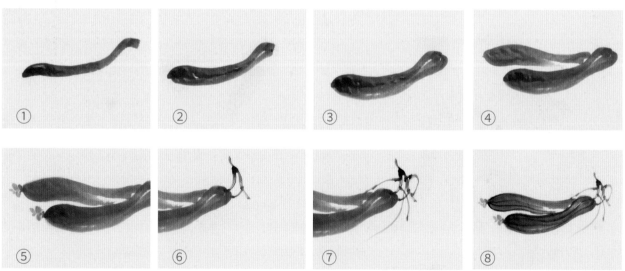

①和②用大号兼毫调绿色，笔尖蘸墨自左向右分上下两笔画出丝瓜。③在右侧顶端下部再补一笔，使丝瓜的顶端显得更加饱满。④以同样的方法在左上方再画一颗丝瓜，注意两者的角度和虚实关系。⑤用白云笔蘸鹅黄色，在丝瓜的左侧尾部添加丝瓜花。⑥和⑦用狼毫蘸浓墨，以中锋在丝瓜的顶端添加瓜梗及丝蔓，线条要流畅，并注意线条的穿插关系。⑧趁丝瓜未干时用浓墨中锋勾出丝瓜结构线。

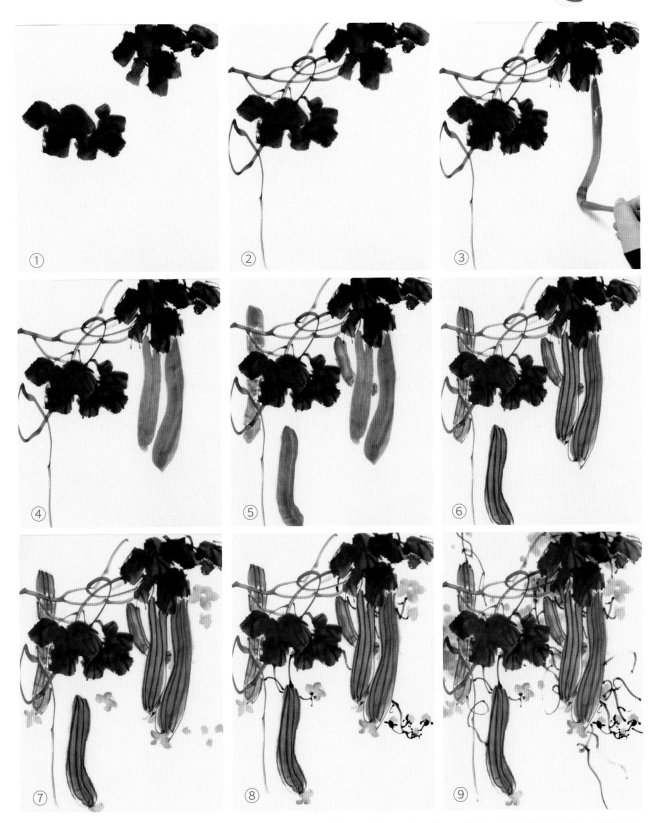

本作品画法基本同 80 页的《丝瓜小鸡》，丝瓜相比之下颜色偏黄绿，调色时多加藤黄色即可，这里不再作详细的步骤讲解。

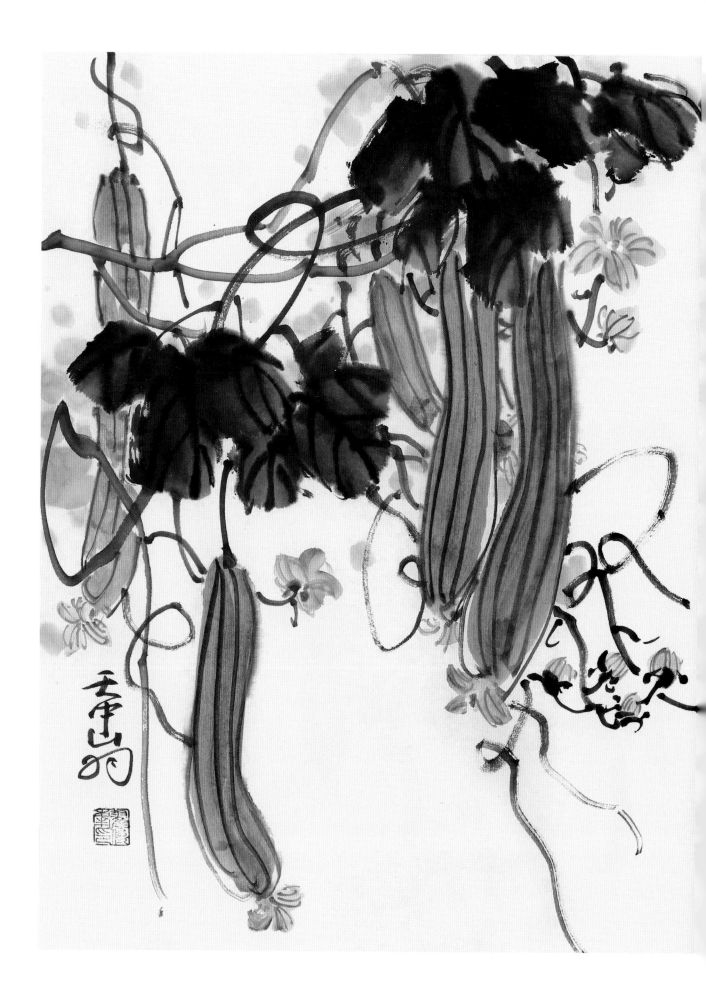

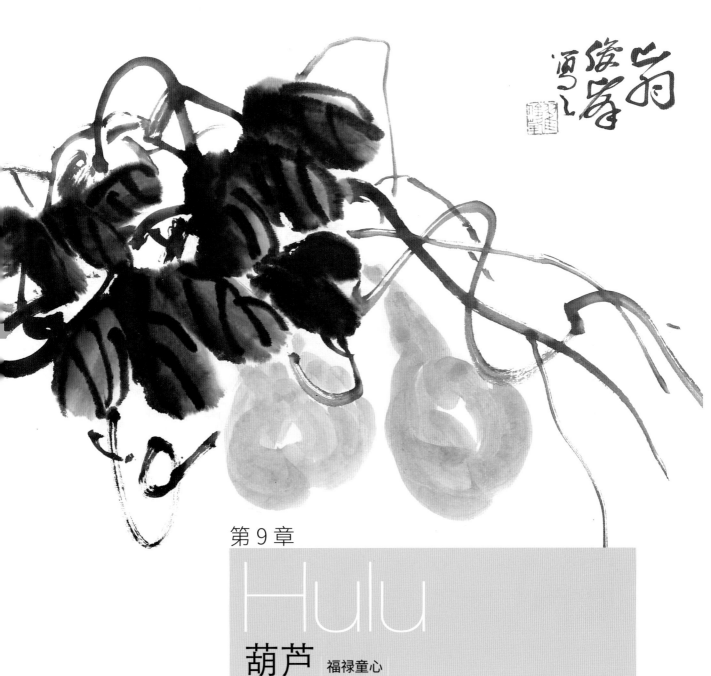

第 9 章

Hulu

葫芦 福禄童心

　　葫芦既是可口的蔬菜，又是旧时"瓢"的原材料，同时葫芦形体优美，色黄如金，寓意吉祥，广为大儒名家们推崇。葫芦不仅可以用来做民族乐器"葫芦丝"，也是重要的民间工艺品，如葫芦烙画、葫芦雕刻、葫芦漆艺、葫芦彩绘、葫芦笔筒等，有着广泛的用途。

　　在我国许多民族崇拜葫芦，并有与葫芦有关的神话。如为我们熟知的神话故事《葫芦兄弟》已被拍成多种版本的动画片，广为流传。葫芦又因与"福禄"发音相似，所以被作为福禄吉祥的象征，深得国人的钟爱。

　　葫芦既然有这么多优点，当然深得古今文人墨客的喜爱，宋代大文豪陆游在《刘道士赠小葫芦》中写道："葫芦虽小藏天地，伴我云山万里身。收起鬼神窥不见，用时能与物为春"。国画大师齐白石喜画葫芦，他八十岁时作过一幅《葫芦》，并题诗道："点灯照壁再三看，岁岁无奇汗满颜。几欲变更终缩手，舍真作怪此生难。"足见白石先生对自身要求之高。

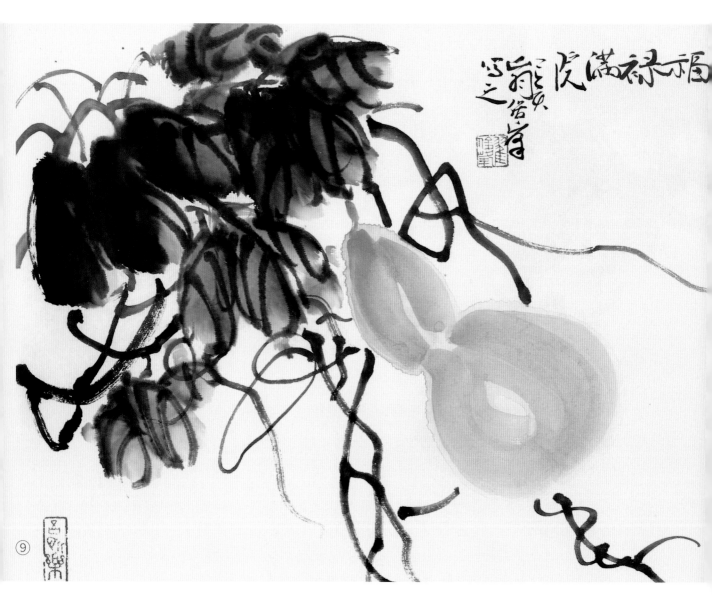

画法步骤

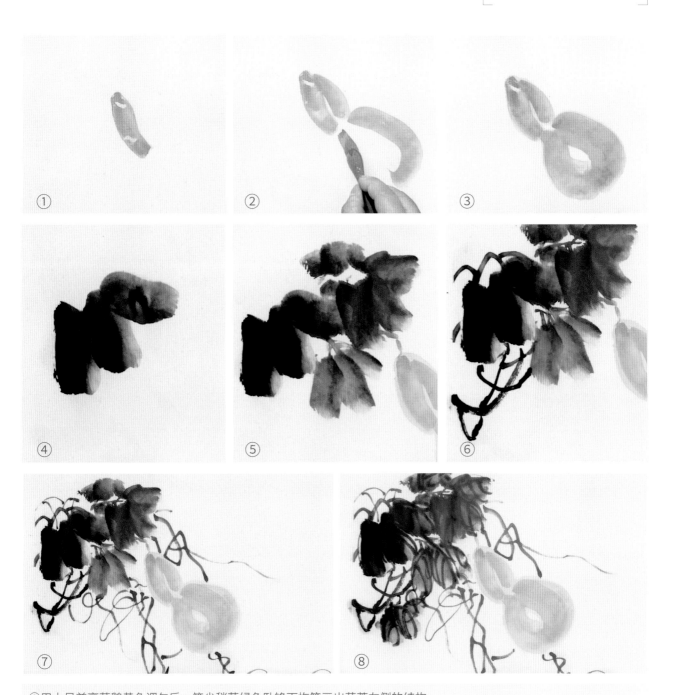

①用大号兼毫蘸鹅黄色调匀后，笔尖稍蘸绿色卧锋下拖笔画出葫芦左侧的结构。

②和③继续画葫芦的右半部分，然后如图所示画出葫芦的下半部分，可以稍微留出高光点。

④用大号兼毫清水打湿后蘸焦墨，调匀后侧锋下移在葫芦的左上方以三笔一组画出一片叶子。

⑤继续一气呵成画出其他叶子，注意自然形成浓淡虚实的变化。

⑥笔尖蘸焦墨以中锋行笔，自下而上画出葫芦的主要藤蔓。

⑦和⑧继续画出其他藤蔓，并用浓墨勾出叶筋。

⑨落款盖章，完成作品（见上页）。

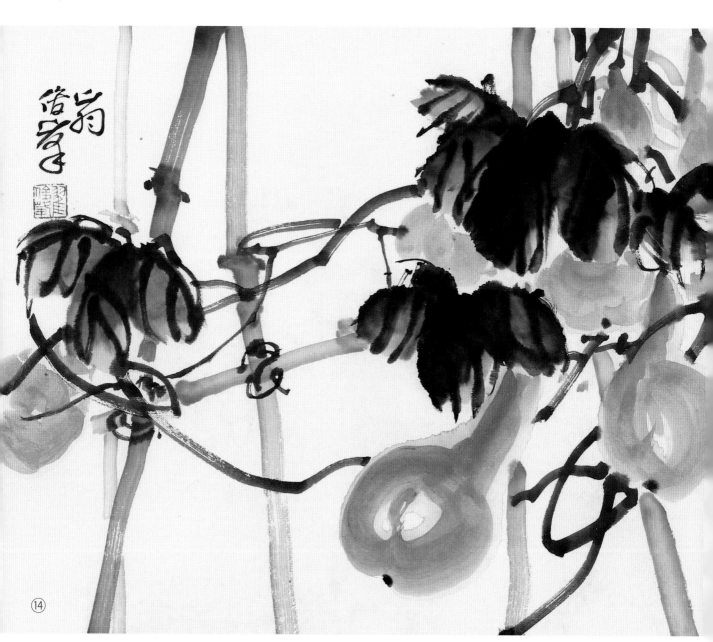

⑭

画法步骤

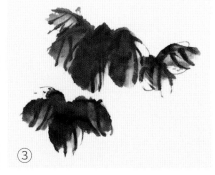

①和②用大号兼毫清水打湿后，蘸焦墨侧锋下移画出一组葫芦的叶子。

③继续向下画叶子，然后蘸焦墨以中锋勾出叶筋。

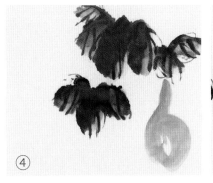

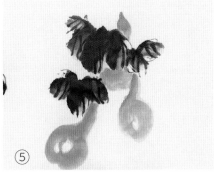

④和⑤在叶子的后下方画出几个不同形态和位置的葫芦，注意葫芦的形态不要太过规整，可以多找些变化。

⑥继续添加葫芦。

⑦和⑧在画面的左上部分添加一片叶子，然后蘸浓墨以中锋画出葫芦的主要藤蔓。

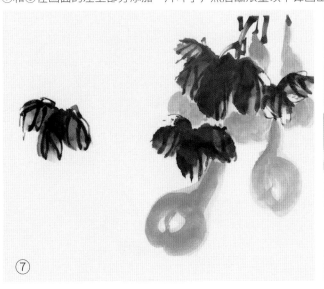

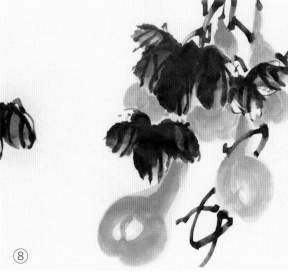

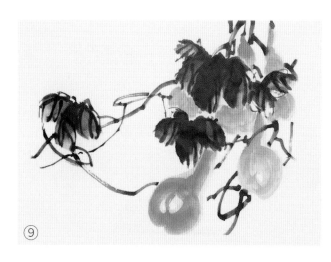

⑨

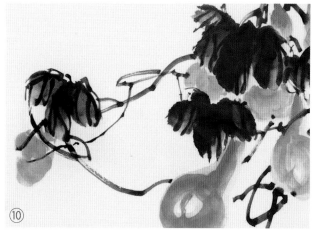

⑩

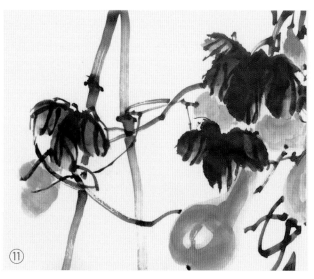

⑪

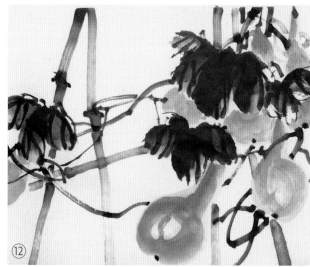

⑫

⑨继续画藤蔓并串联左侧的叶子。

⑩在左侧叶子下面补一个半遮半掩的葫芦，使之与右侧的葫芦形成呼应关系。然后用浓墨点出葫芦果脐。

⑪和⑫调淡墨用狼毫中锋笔法在葫芦之间添加竹子篱笆，对葫芦形成支撑关系，以增加生活情趣。

⑬和⑭调整细节，落款完成作品（见第88页）。

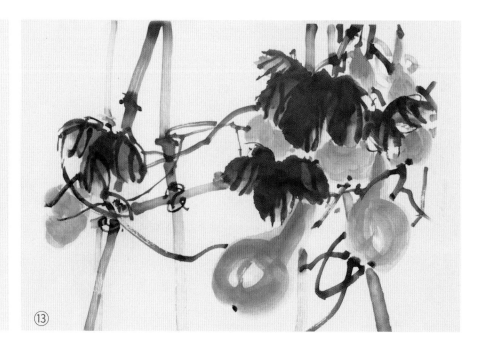

⑬

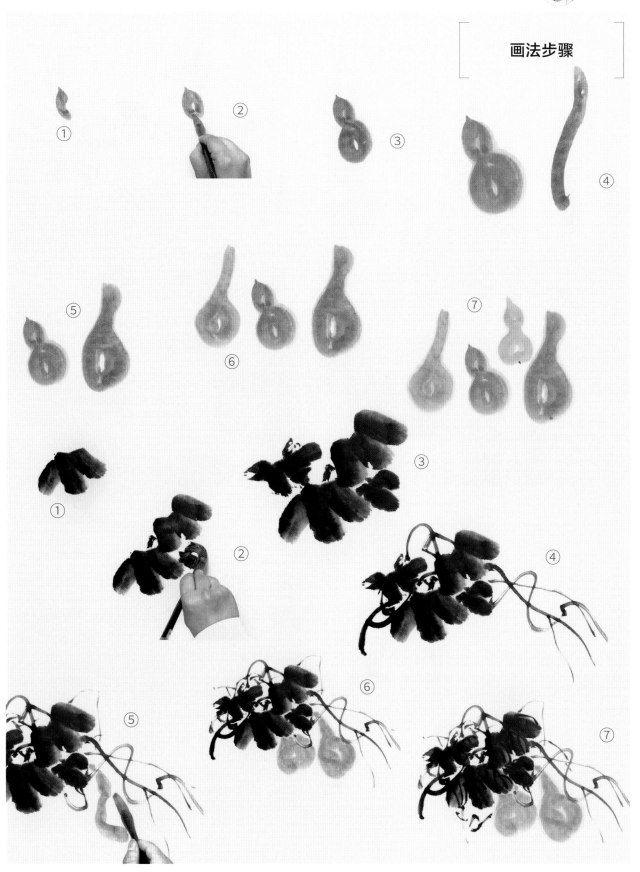

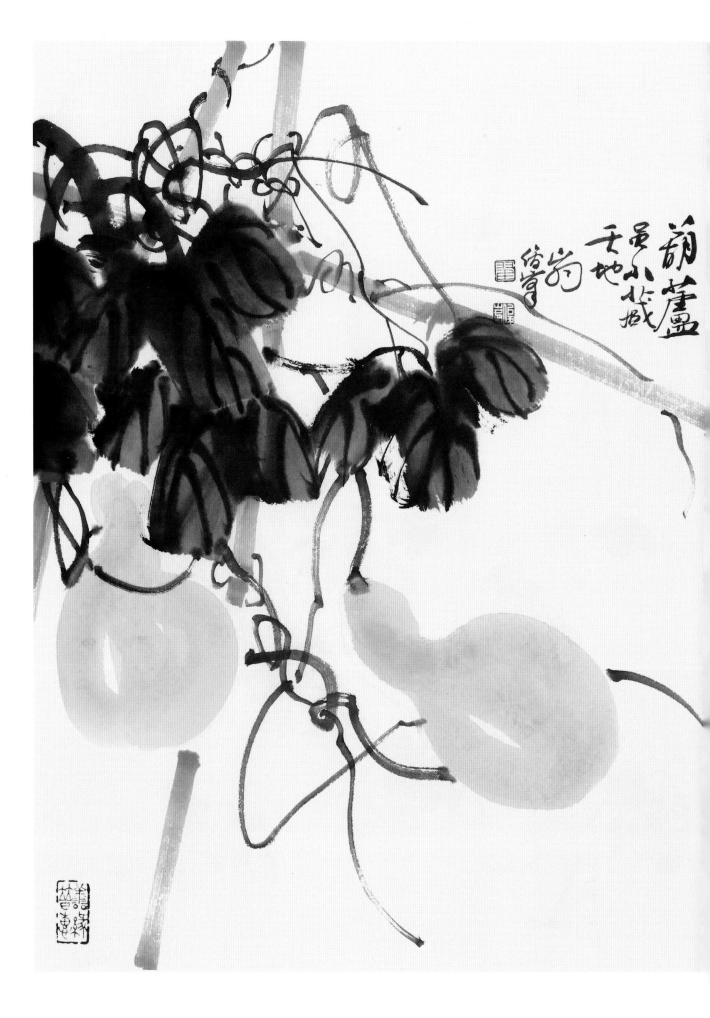

葫蘆景不小能藏天地 緒豐句